摺好就能用！

實用摺紙百科

繽紛生活的日常小物
易上手的摺紙寶典

108作品

Boutique社編集部◎著　施凡◎譯

漢欣文化事業有限公司
Han Shin Cultural Enterprise Co., Ltd.

CONTENTS

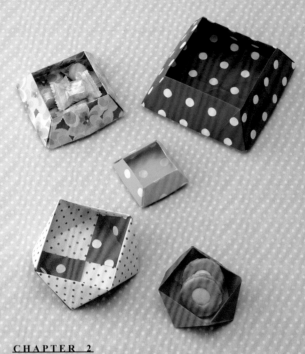

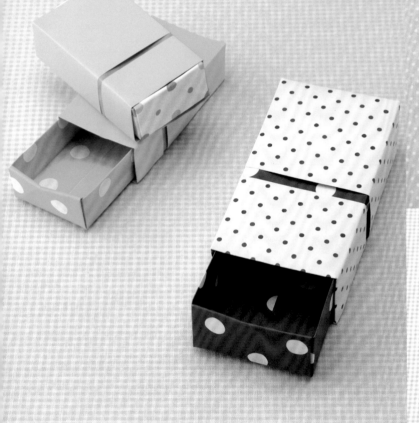

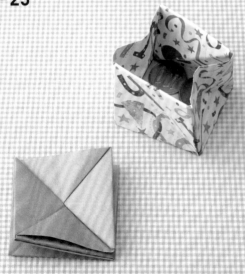

本書刊載的作品,除了一般的色紙,也可以用印刷精美的千代紙或和紙、包裝紙摺。快選用喜歡的色紙或易摺的紙張,享受實用雜貨摺紙樂吧!

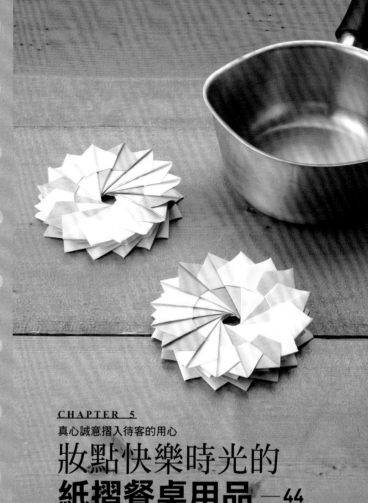
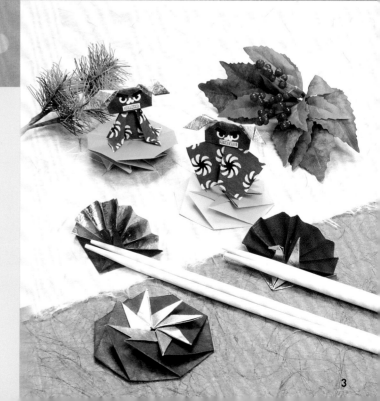

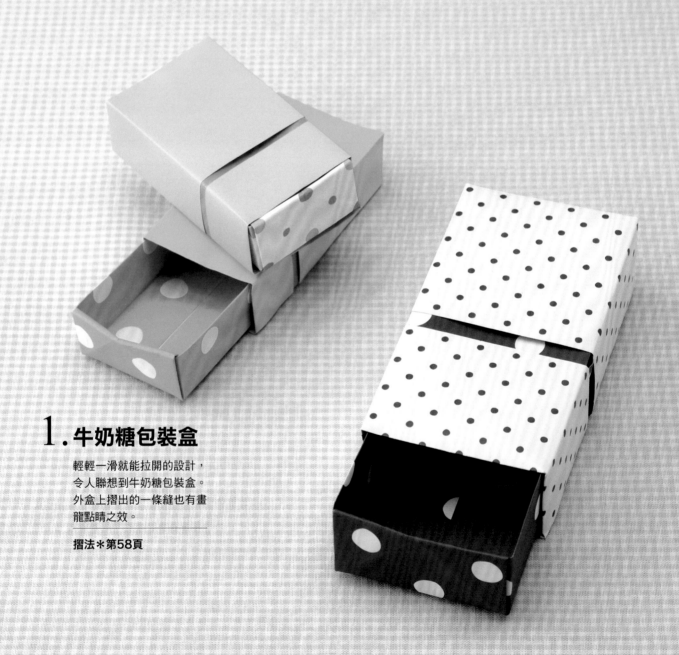

實用摺紙首推這個!!
簡單易學

隨手可摺的 紙盒

實用的摺紙物件中,最受歡迎的莫過於「紙盒」。CHAPTER 1 將介紹大大小小、形形色色的紙盒。
選好喜歡的色紙和樣式,然後,依照用途所需摺摺看吧!

1.牛奶糖包裝盒

輕輕一滑就能拉開的設計,
令人聯想到牛奶糖包裝盒。
外盒上摺出的一條縫也有畫
龍點睛之效。

摺法 ＊ 第58頁

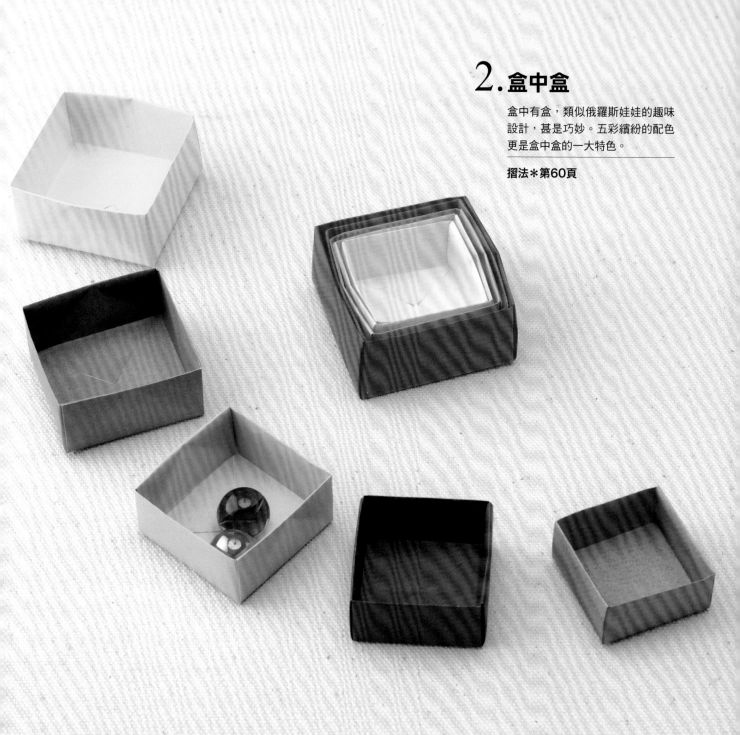

2.盒中盒

盒中有盒,類似俄羅斯娃娃的趣味設計,甚是巧妙。五彩繽紛的配色更是盒中盒的一大特色。

摺法＊第60頁

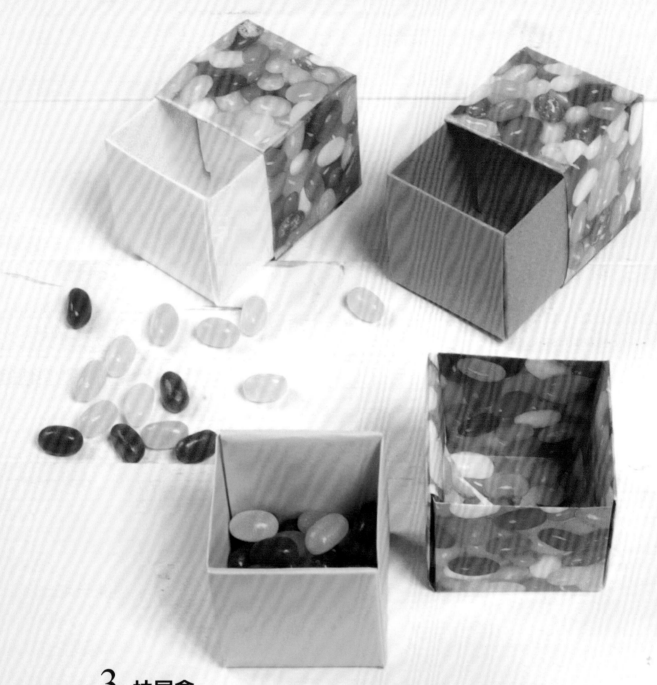

3. 抽屜盒

這個活用立方體特徵的創意摺紙
作品，只要摺好兩個相同形狀的盒
子，換個方向組合在一起，就能像
抽屜般開開關關。

摺法＊第61頁

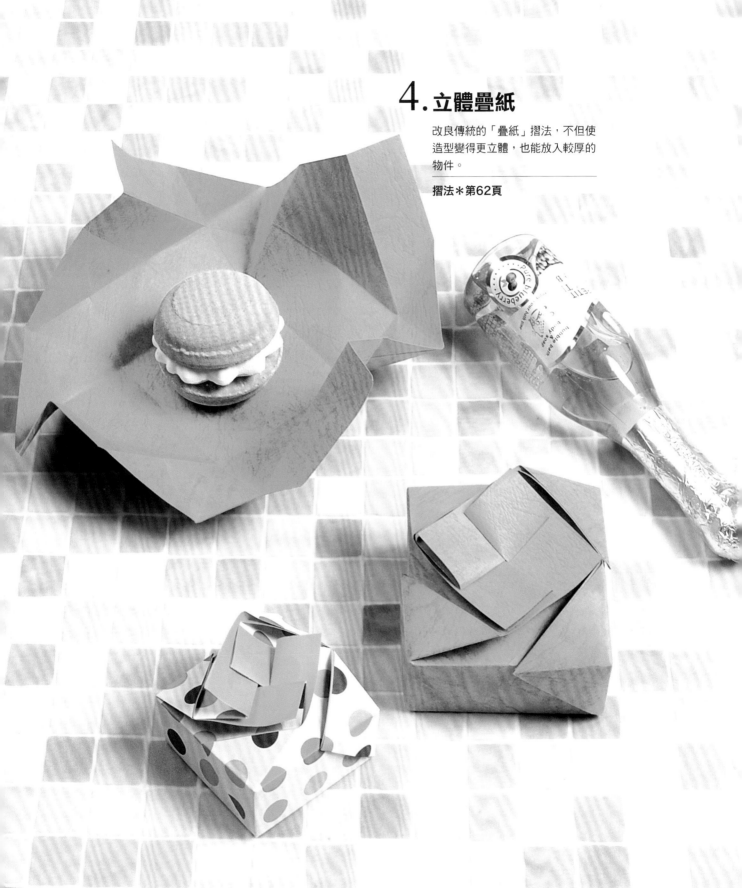

4. 立體疊紙

改良傳統的「疊紙」摺法，不但使造型變得更立體，也能放入較厚的物件。

摺法＊第62頁

5.點心缽

傳統「薰香盒」摺法的改良版。將四角內摺,可增加堅韌度,成品也更加時尚、雅緻。

摺法＊第63頁

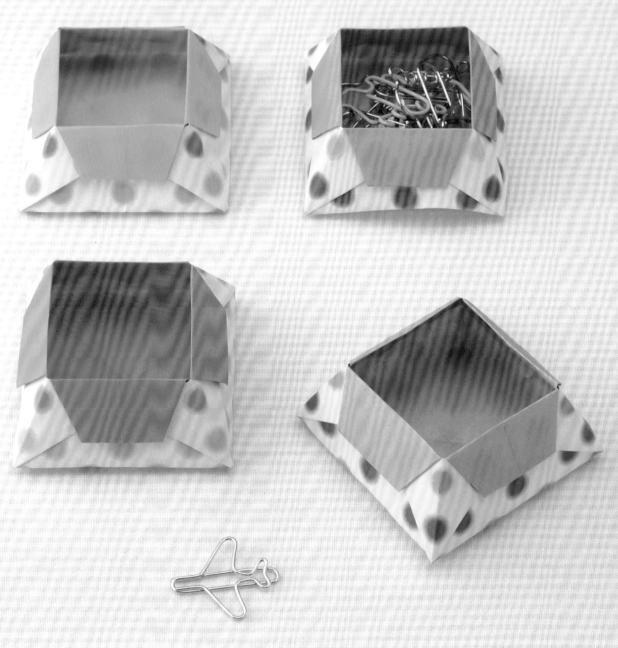

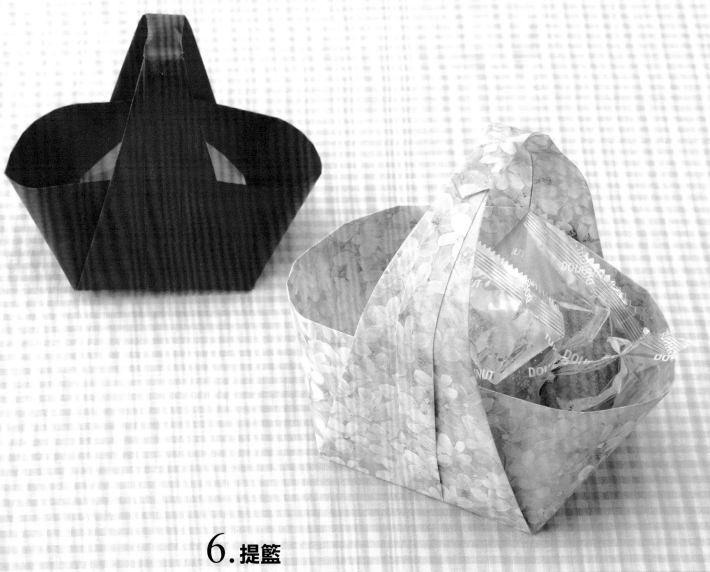

6.提籃

此摺紙作品最迷人之處,就是手把並非另外黏上,而是運用巧思摺成。不過,切記勿放置過重的物品喔!

摺法＊第64頁

7. 三方

摺法＊第66頁

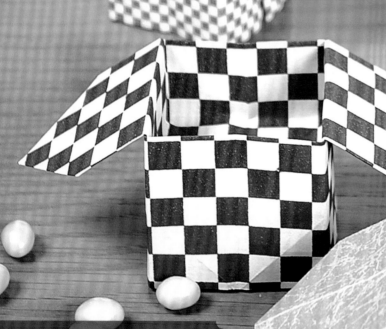

「三方」是供奉神明時放置供品的木製小台座。有普通的和高腳之分，要摺哪一種，大家可有得煩惱囉！

8. 高腳三方

摺法＊第67頁

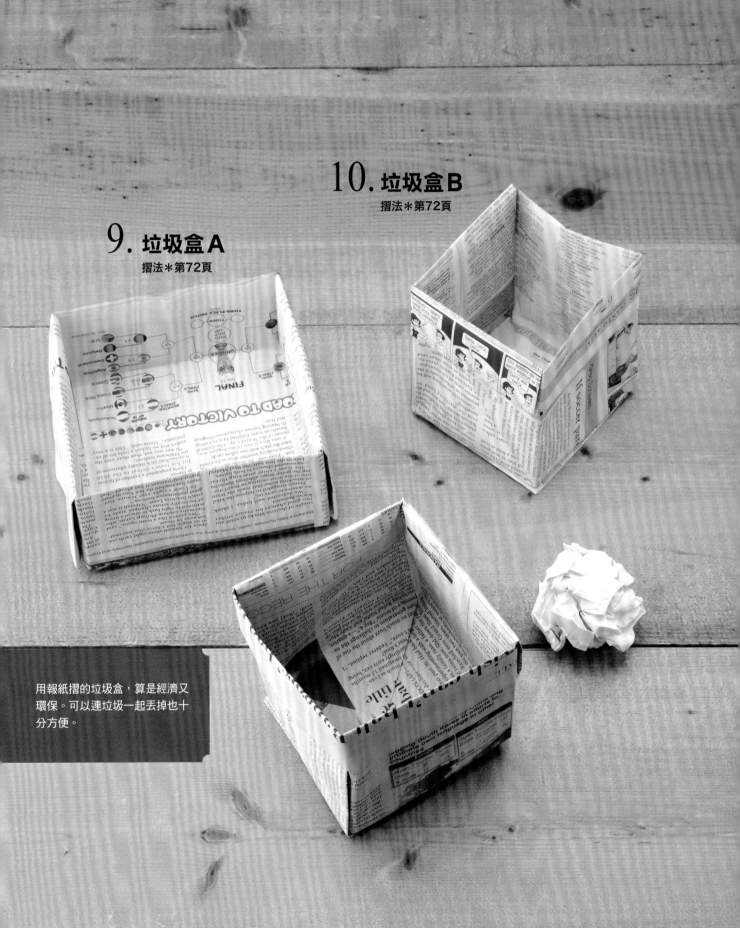

10. 垃圾盒B

摺法＊第72頁

9. 垃圾盒A

摺法＊第72頁

用報紙摺的垃圾盒，算是經濟又環保。可以連垃圾一起丟掉也十分方便。

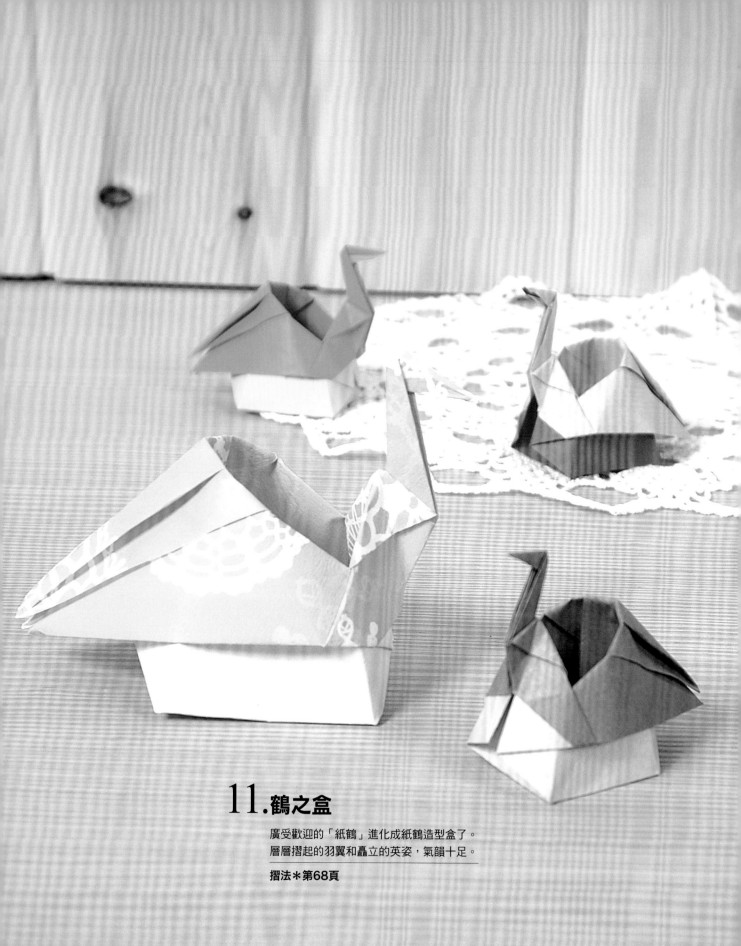

11.鶴之盒

廣受歡迎的「紙鶴」進化成紙鶴造型盒了。
層層摺起的羽翼和矗立的英姿，氣韻十足。

摺法＊第68頁

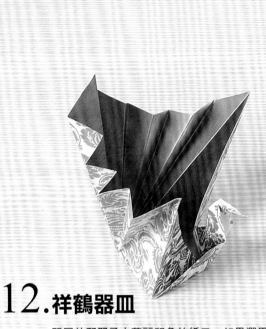

12. 祥鶴器皿

開展的羽翼予人華麗印象的紙皿。如果選用質
感高級一點的紙,必能在喜慶場合大放異采。

摺法＊第70頁

13. 箱鶴

有別於前面介紹的鶴之盒,雖保留大家熟悉的
傳統紙鶴外型,摺法卻截然不同,歡迎參照摺
法示範,細細品味。

摺法＊第73頁

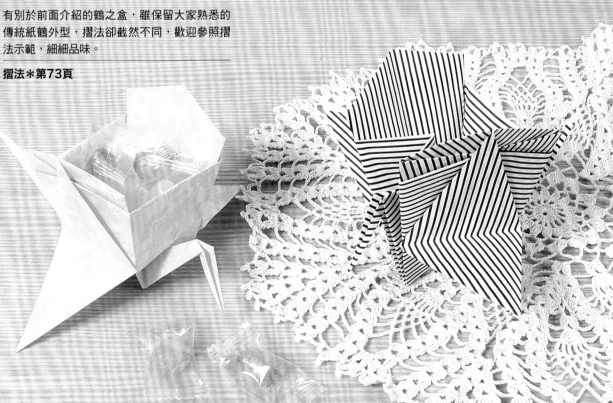

14.中國風紙壺

深底、小口是這個作品的特徵，放些小東西也不
用擔心會掉出來。最後的立體化工程也不用怕，
大膽地拉開摺面就是。

摺法＊第74頁

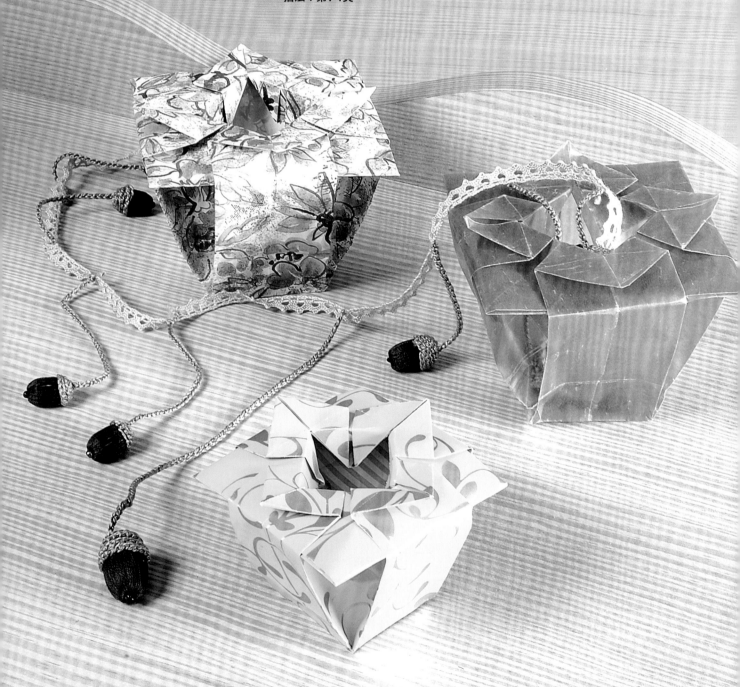

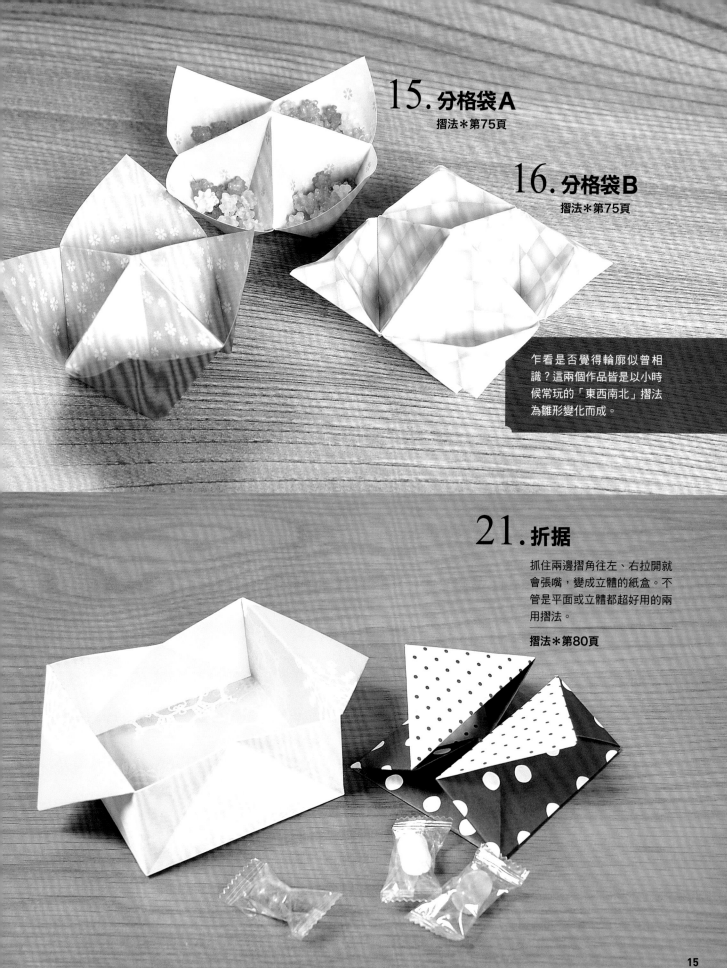

15. 分格袋A

摺法＊第75頁

16. 分格袋B

摺法＊第75頁

乍看是否覺得輪廓似曾相
識？這兩個作品皆是以小時
候常玩的「東西南北」摺法
為雛形變化而成。

21. 折据

抓住兩邊摺角往左、右拉開就
會張嘴，變成立體的紙盒。不
管是平面或立體都超好用的兩
用摺法。

摺法＊第80頁

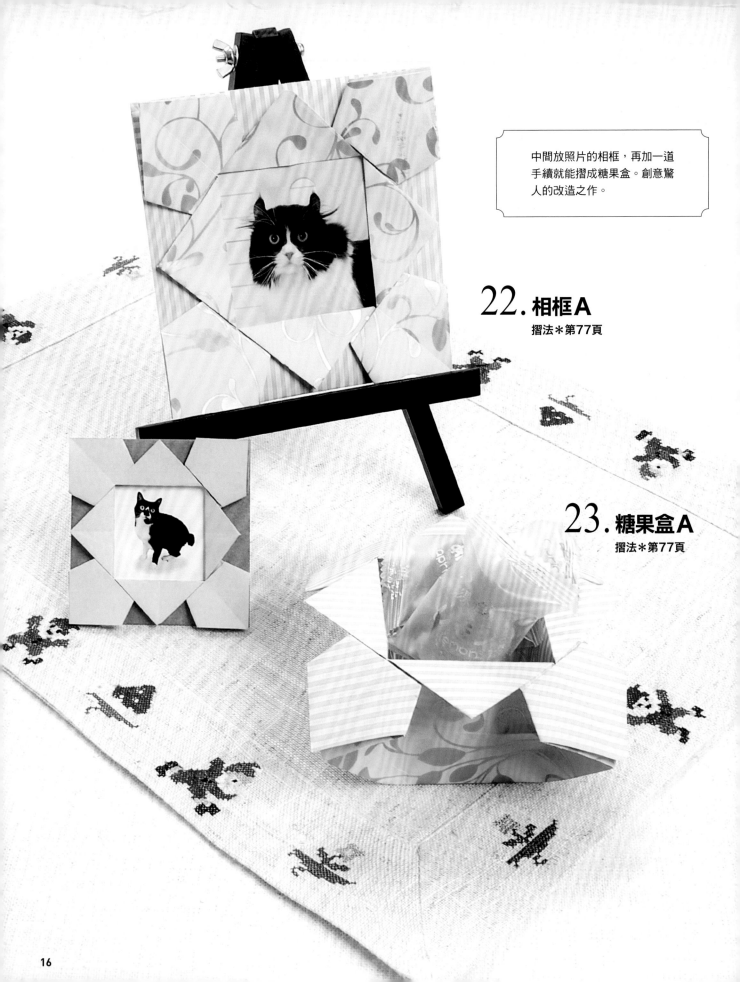

中間放照片的相框，再加一道
手續就能摺成糖果盒。創意驚
人的改造之作。

22. 相框A
摺法＊第77頁

23. 糖果盒A
摺法＊第77頁

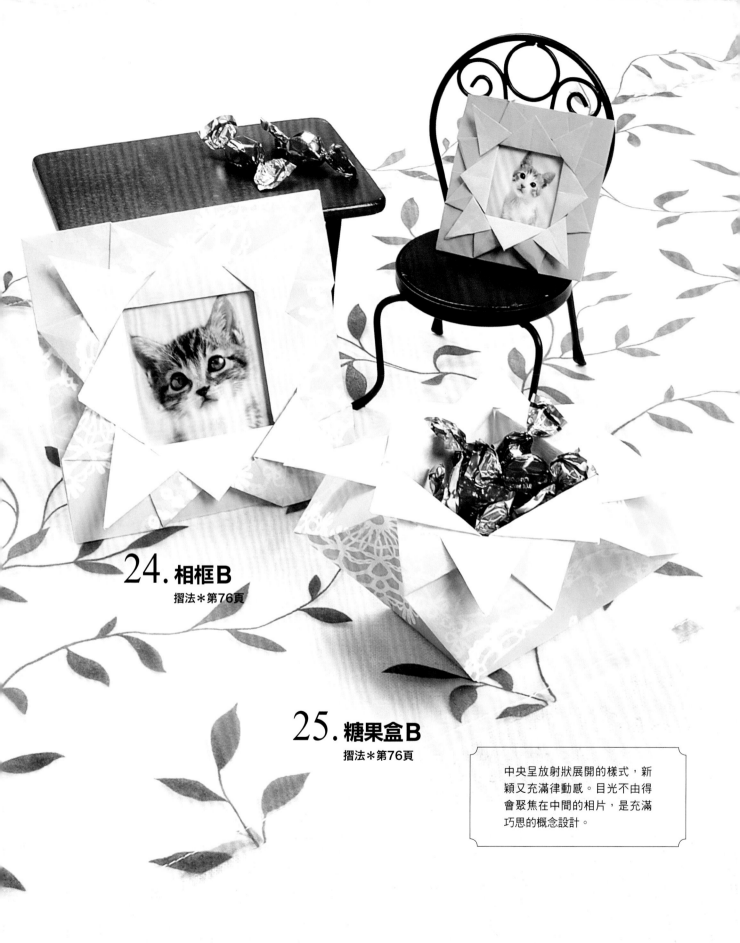

24. 相框B
摺法＊第76頁

25. 糖果盒B
摺法＊第76頁

中央呈放射狀展開的樣式，新穎又充滿律動感。目光不由得會聚焦在中間的相片，是充滿巧思的概念設計。

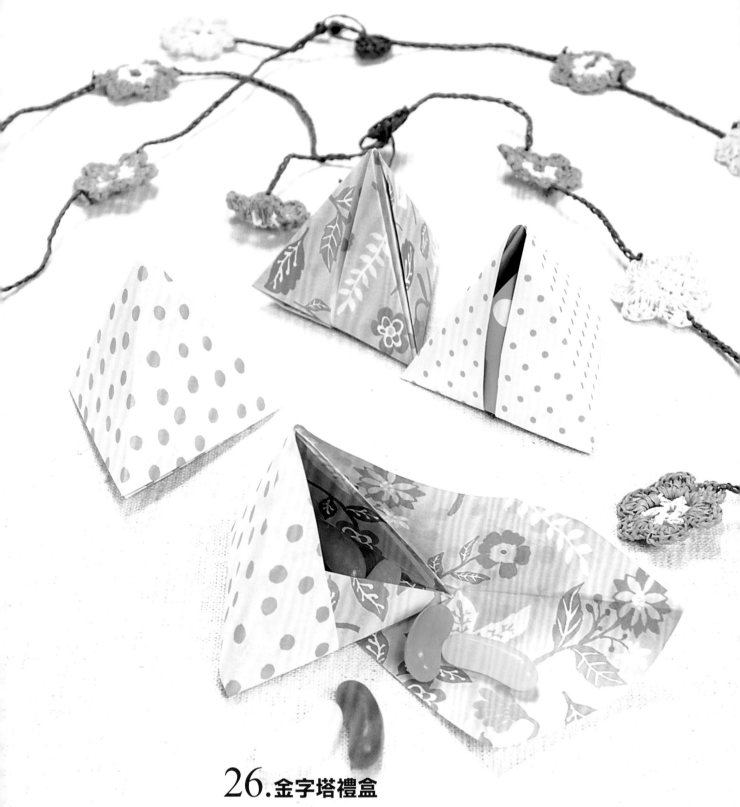

26.金字塔禮盒

用細長的紙摺一摺、繞一圈,就能做成金
字塔形狀。討喜、可愛的外型,是送禮時
別出心裁的包裝盒。

摺法＊第78頁

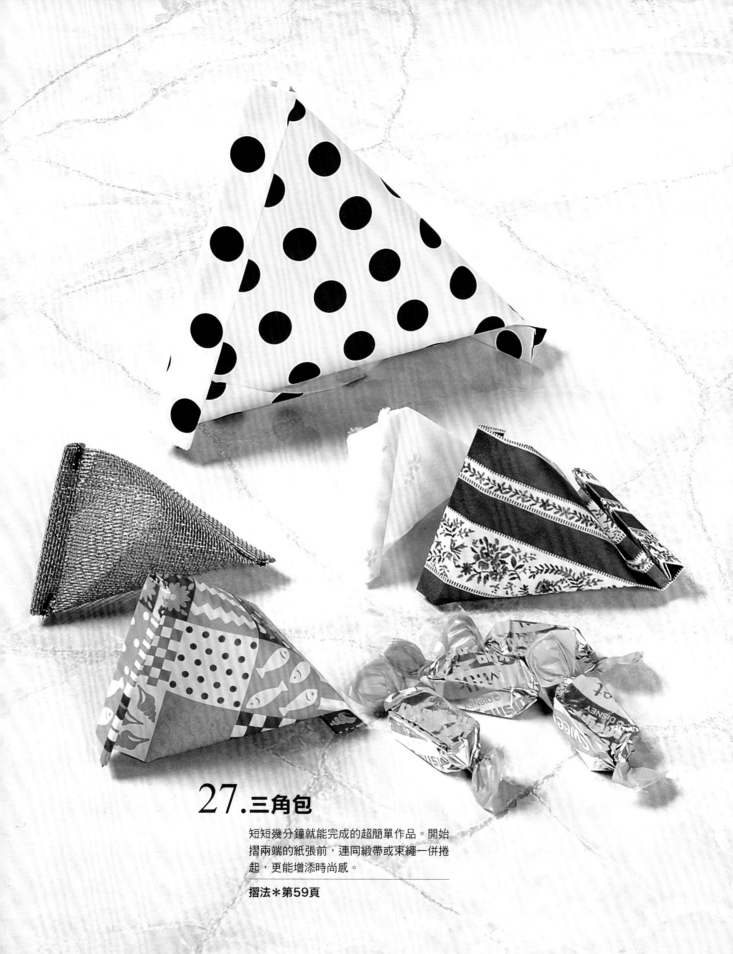

27.三角包

短短幾分鐘就能完成的超簡單作品。開始
摺兩端的紙張前，連同緞帶或束繩一併捲
起，更能增添時尚感。

摺法＊第59頁

收納手邊小物超好用
用起來十分便利的紙盤

零食、珠寶、文具等琳瑯滿目的小物件，直接擱著不但不美觀，
也容易找不到，這時候摺紙容器就派上用場了。
現在就為你介紹能讓日常生活更便利，並且增添豐富
色彩的作品。

28.角缽

開口縮小的設計，是為了
讓內容物不輕易被瞧見，
還可以維持桌面整潔。

摺法＊第81頁

29.八角缽

底部和開口的正方形呈
45度角，從正上方看就
像個八角形，而且底部內
側的市松花紋也美極了。

摺法＊第82頁

紙碟

30.淺盤

輪廓最為簡單、大方的器皿。不知道該如何選擇時，摺這款經典作品準沒錯。

摺法＊第83頁

31.星星盤

使用亮光紙或金蔥紙摺成的星星盤，盤底都會反射亮光，閃爍耀眼又充滿魅力的光輝。

摺法＊第84頁

32.文具盒

用摺紙作品來整理書桌
用具吧！強度和尺寸上
均特意加強，設計上也
能用包裝紙豐富作品，
非常值得推薦。

摺法＊第86頁

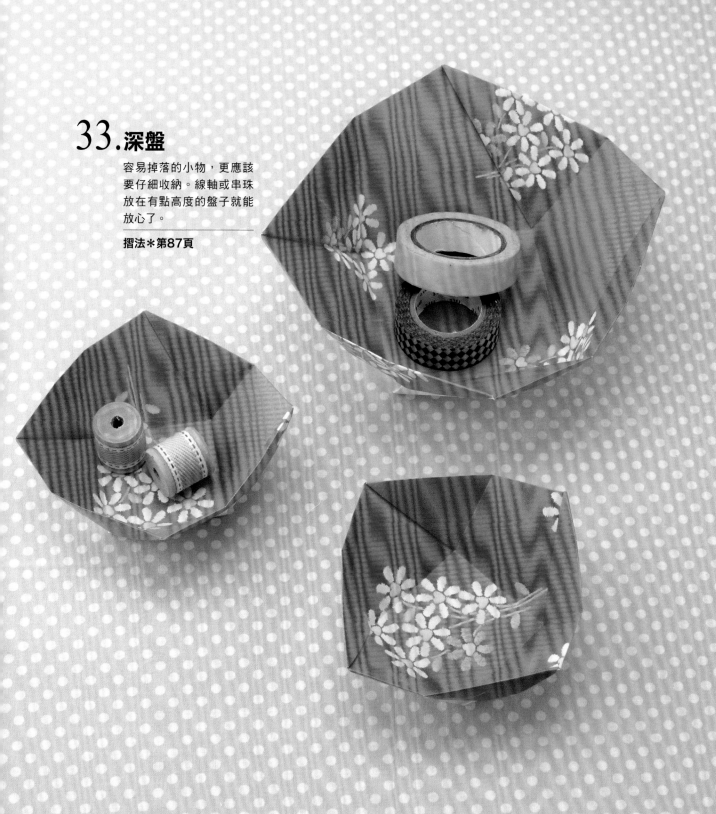

33.深盤

容易掉落的小物，更應該
要仔細收納。線軸或串珠
放在有點高度的盤子就能
放心了。

摺法＊第87頁

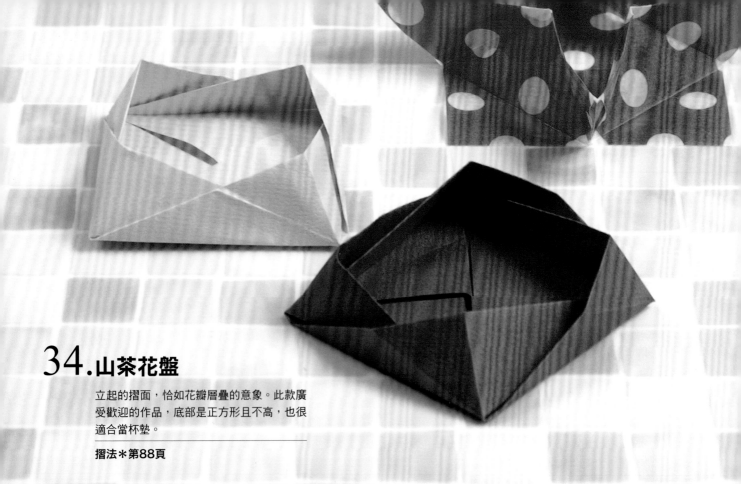

34.山茶花盤

立起的摺面,恰如花瓣層疊的意象。此款廣
受歡迎的作品,底部是正方形且不高,也很
適合當杯墊。

摺法＊第88頁

35.畚箕盛皿

畚箕原是竹編的掃除用具,此款造型的摺紙
也是方便搬移瑣碎小物的作品。

摺法＊第86頁

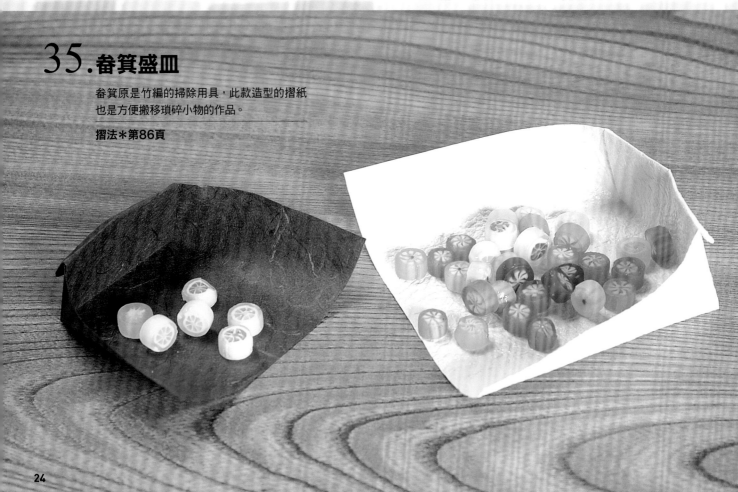

平日帶著走，隨時可獻寶！
輕鬆帶、輕鬆用的

^{CHAPTER 3}

隨身
紙 雜貨

接著介紹方便又實用的隨身小雜貨——全
是方便攜帶又兼具功能性的設計。平日不
經意地拿出來使用，一定能贏得他人的讚
歎喔！

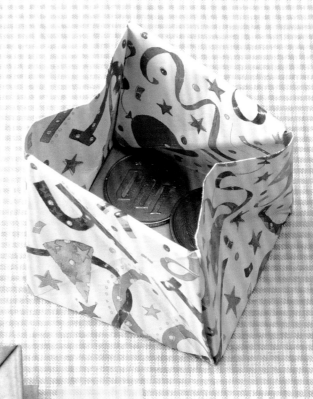

36. 零錢包

顧名思義就是放小額零錢的
包包，也能當儲藏盒喔！這
款作品可使用時尚感十足的
色紙摺。

摺法＊第91頁

37. 卡套A

時尚、簡約,有斜開口設計
的卡套。贈送禮物卡時搭配
這款作品,更討人喜歡。

摺法＊第90頁

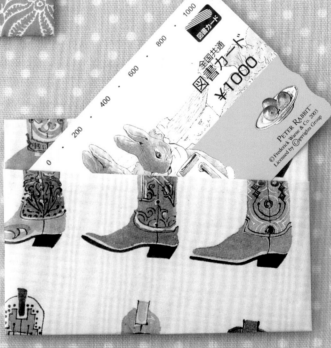

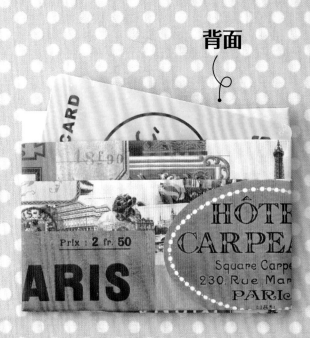

背面

38. 卡套B

正面有三層，背面有兩層，多層式卡套最適合多卡族分類置放各式卡片。

摺法＊第90頁

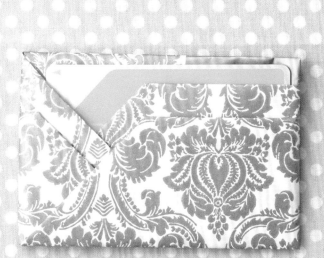

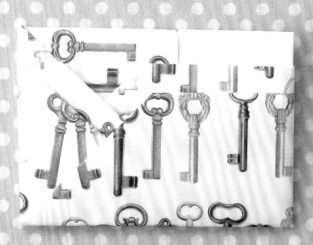

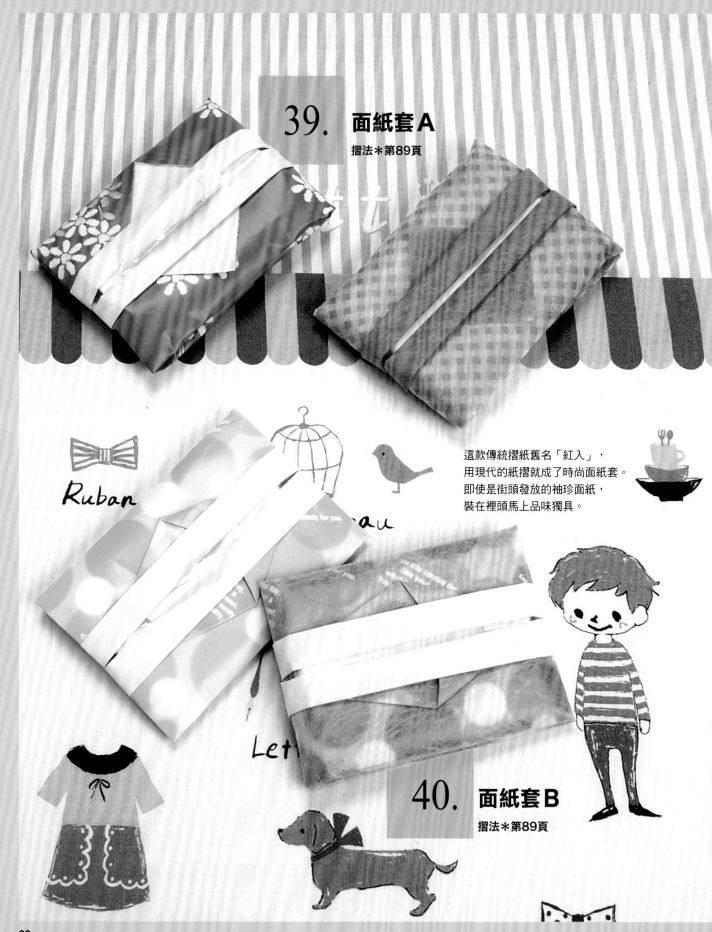

39. 面紙套A
摺法＊第89頁

這款傳統摺紙舊名「紅入」，
用現代的紙摺就成了時尚面紙套。
即使是街頭發放的袖珍面紙，
裝在裡頭馬上品味獨具。

Ruban

Let

40. 面紙套B
摺法＊第89頁

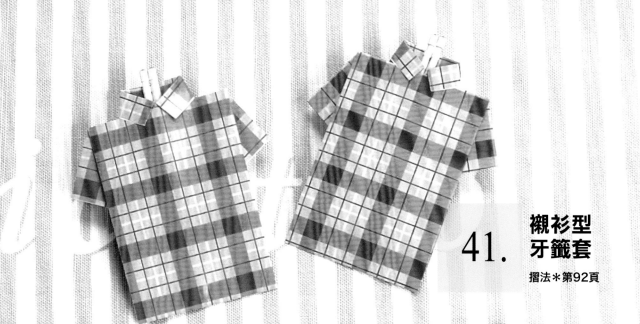

41. 襯衫型
牙籤套

摺法＊第92頁

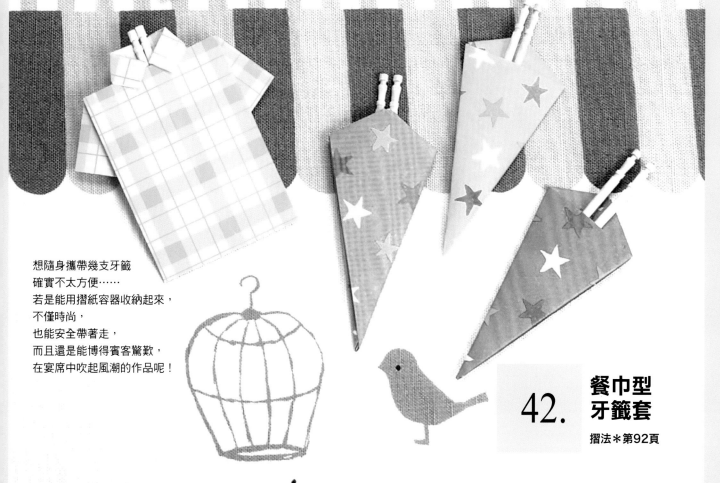

想隨身攜帶幾支牙籤
確實不太方便……
若是能用摺紙容器收納起來，
不僅時尚，
也能安全帶著走，
而且還是能博得賓客驚歎，
在宴席中吹起風潮的作品呢！

oiseau

42. 餐巾型
牙籤套

摺法＊第92頁

使用包裝紙摺出有封蓋的長夾，
完全不用擔心鈔票會掉出來。
B款簡約，A款有斜開袋口，
選一個喜歡的樣式來摺吧！

43. 長夾A

摺法＊第93頁

44. 長夾B

摺法＊第93頁

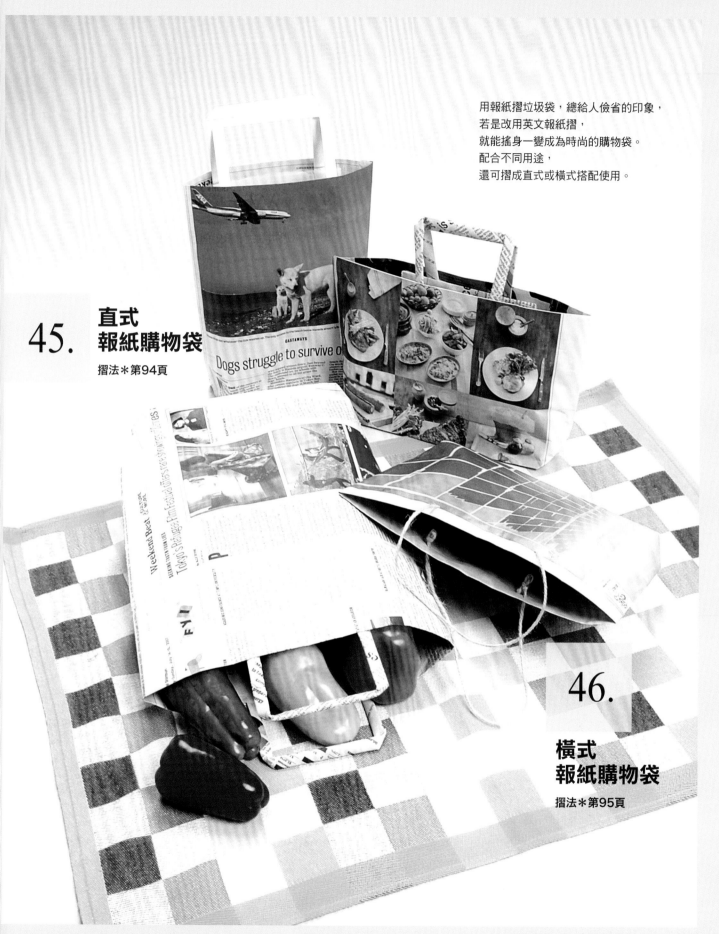

用報紙摺垃圾袋，總給人儉省的印象，
若是改用英文報紙摺，
就能搖身一變成為時尚的購物袋。
配合不同用途，
還可摺成直式或橫式搭配使用。

45. 直式
報紙購物袋

摺法＊第94頁

46.

橫式
報紙購物袋

摺法＊第95頁

巧摺真心袋

禮輕情義重，
禮袋表心意

日本人對於包裝向來就很用心，
紅包袋和禮金袋就是一例。
若能親手製作，
除了能表達滿滿的心意，
在每一摺之間，
也能用心地摺進真誠的祝福。

廣受摺紙界所歡迎的
「紙鶴」翩然降臨於
紅包袋，展現了「雅
緻」的成熟品味。

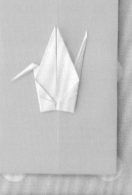

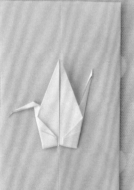

48. 祥鶴紅包袋B
摺法＊第97頁

47. 祥鶴紅包袋A
摺法＊第96頁

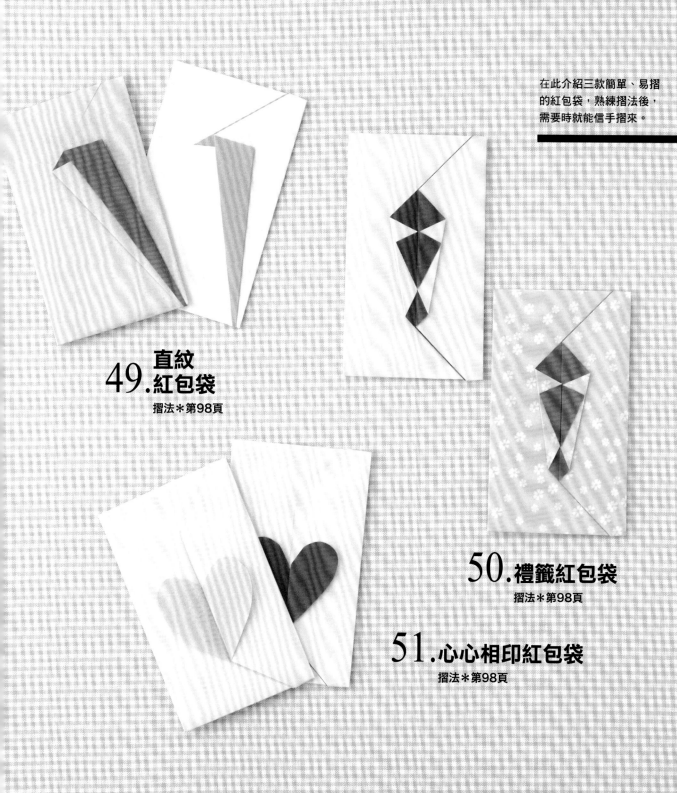

在此介紹三款簡單、易摺
的紅包袋，熟練摺法後，
需要時就能信手摺來。

**49.直紋
紅包袋**
摺法＊第98頁

50.禮籤紅包袋
摺法＊第98頁

51.心心相印紅包袋
摺法＊第98頁

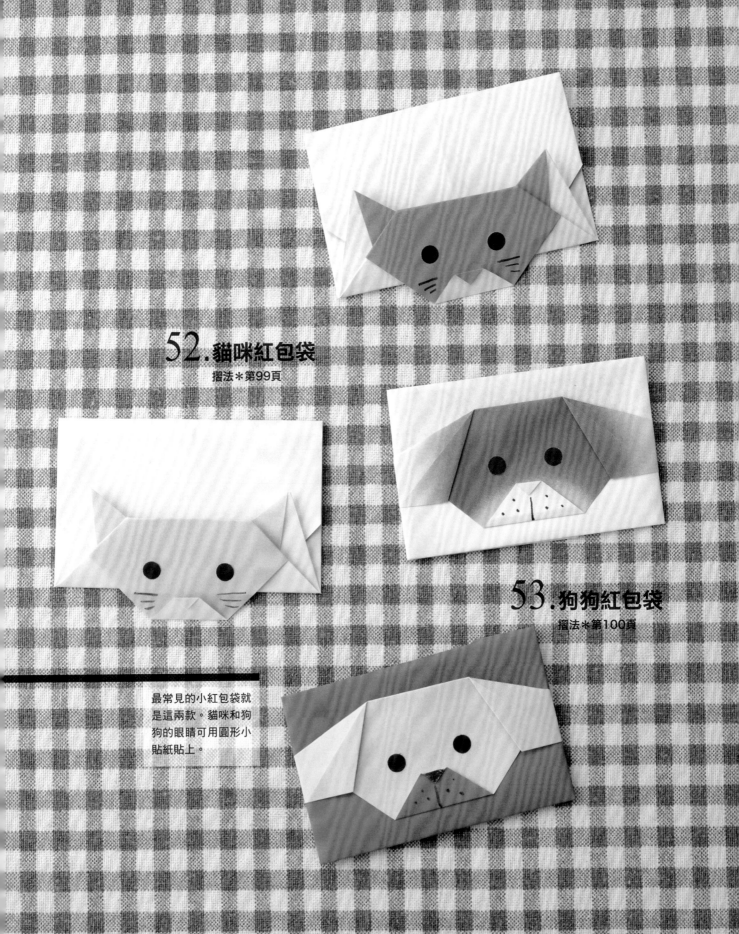

52.貓咪紅包袋
摺法＊第99頁

53.狗狗紅包袋
摺法＊第100頁

最常見的小紅包袋就
是這兩款。貓咪和狗
狗的眼睛可用圓形小
貼紙貼上。

54. 企鵝
紅包袋
摺法＊第101頁

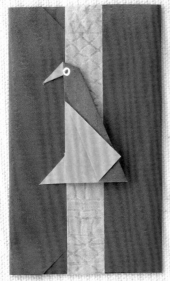

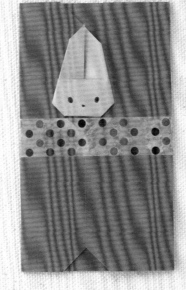

外型和開口都豐富、多變的紅包袋。最棒的一點是可以使用紙膠帶,除了給人洗鍊的印象,更增添時尚感。

55. 兔兔
紅包袋 A
摺法＊第102頁

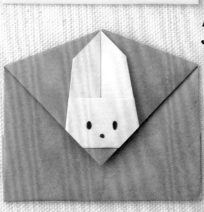

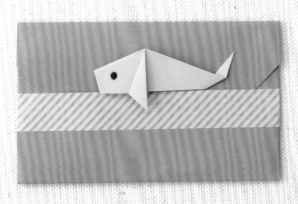

56. 魚兒
紅包袋
摺法＊第103頁

57. 兔兔
紅包袋 B
摺法＊第104頁

35

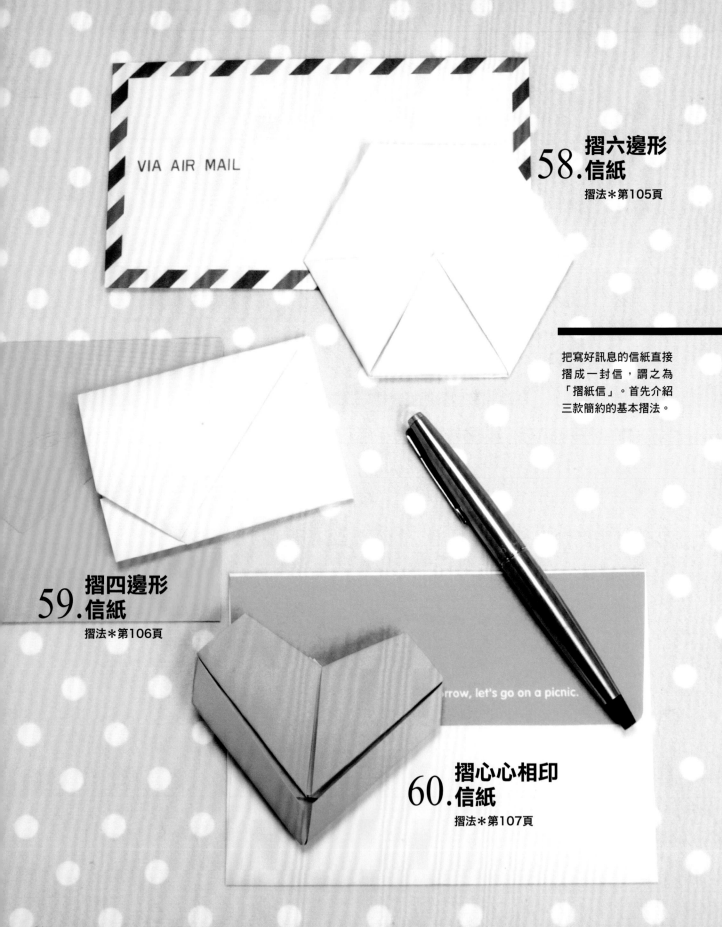

VIA AIR MAIL

58. 摺六邊形信紙
摺法＊第105頁

把寫好訊息的信紙直接摺成一封信，謂之為「摺紙信」。首先介紹三款簡約的基本摺法。

59. 摺四邊形信紙
摺法＊第106頁

60. 摺心心相印信紙
摺法＊第107頁

rrow, let's go on a picnic.

接著介紹稍微加點巧思
就能更加可愛的摺信紙造型。
作品63是一款只要把紙角拉開，
就能透露訊息的創意之作。

61. 摺小魚信紙

摺法＊第108頁

62. 摺襯衫信紙

摺法＊第109頁

63. 摺展翼信紙

摺法＊第110頁

64.迷你信封

利用厚紙板來做迷你信封吧！
先以明信片製作型紙，屆時就
能用喜歡的紙自製簡易信封。

摺法＊第111頁

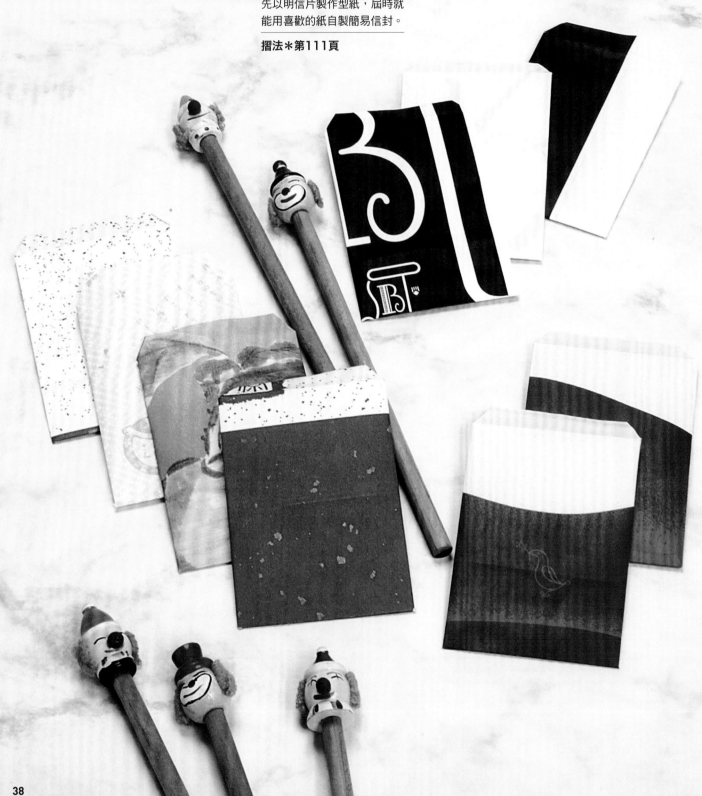

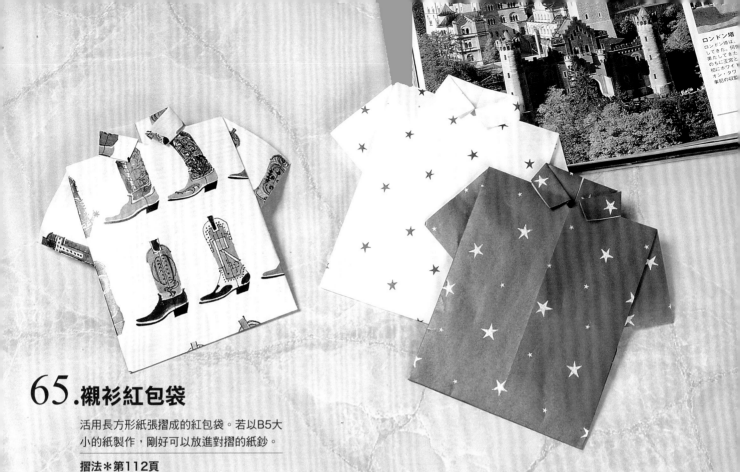

65.襯衫紅包袋

活用長方形紙張摺成的紅包袋。若以B5大
小的紙製作，剛好可以放進對摺的紙鈔。

摺法＊第112頁

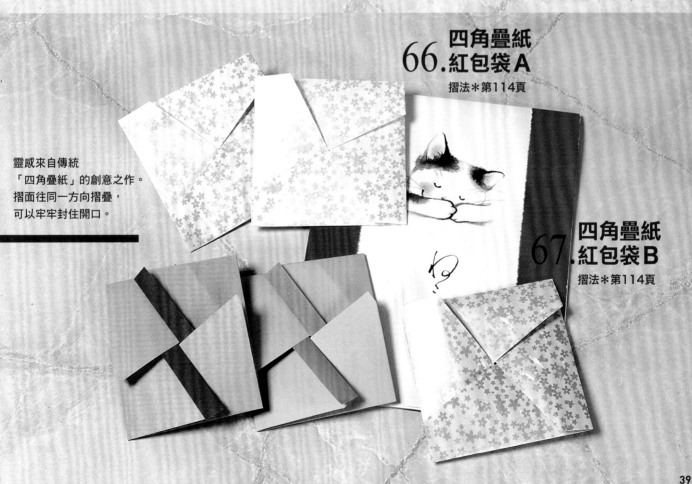

66. 四角疊紙 紅包袋A

摺法＊第114頁

靈感來自傳統
「四角疊紙」的創意之作。
摺面往同一方向摺疊，
可以牢牢封住開口。

67. 四角疊紙 紅包袋B

摺法＊第114頁

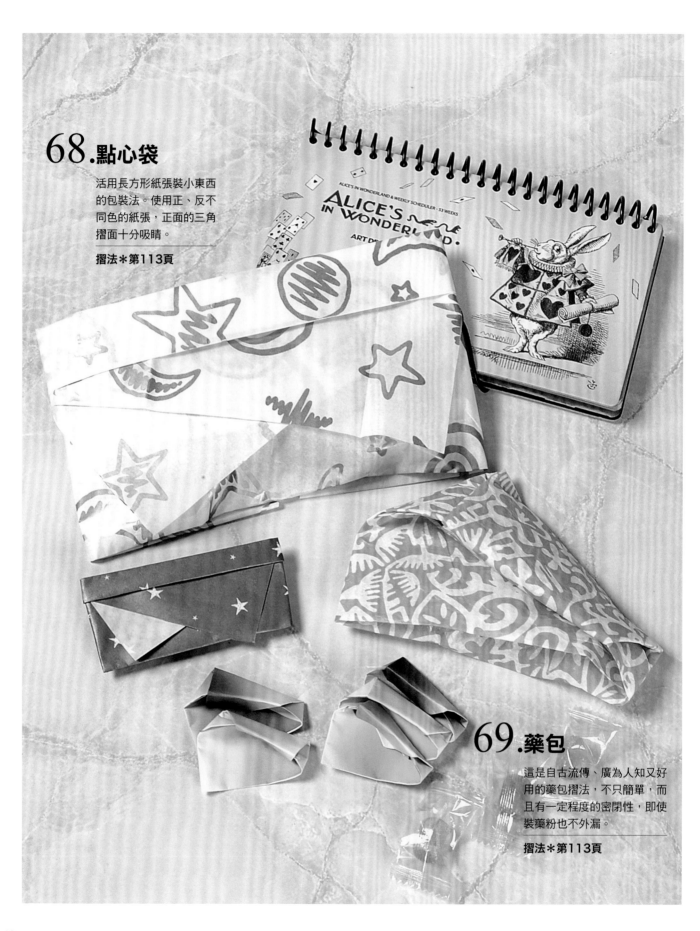

68.點心袋

活用長方形紙張裝小東西的包裝法。使用正、反不同色的紙張，正面的三角摺面十分吸睛。

摺法＊第113頁

69.藥包

這是自古流傳、廣為人知又好用的藥包摺法，不只簡單，而且有一定程度的密閉性，即使裝藥粉也不外漏。

摺法＊第113頁

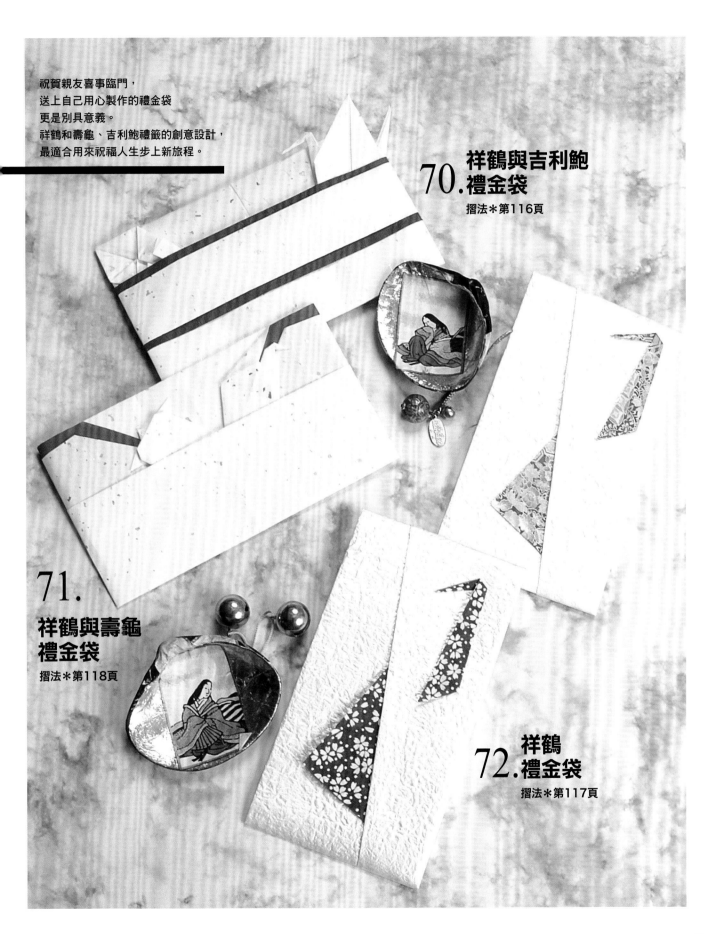

祝賀親友喜事臨門，
送上自己用心製作的禮金袋
更是別具意義。
祥鶴和壽龜、吉利鮑禮籤的創意設計，
最適合用來祝福人生步上新旅程。

**70.祥鶴與吉利鮑
禮金袋**
摺法＊第116頁

71.
**祥鶴與壽龜
禮金袋**
摺法＊第118頁

**72.祥鶴
禮金袋**
摺法＊第117頁

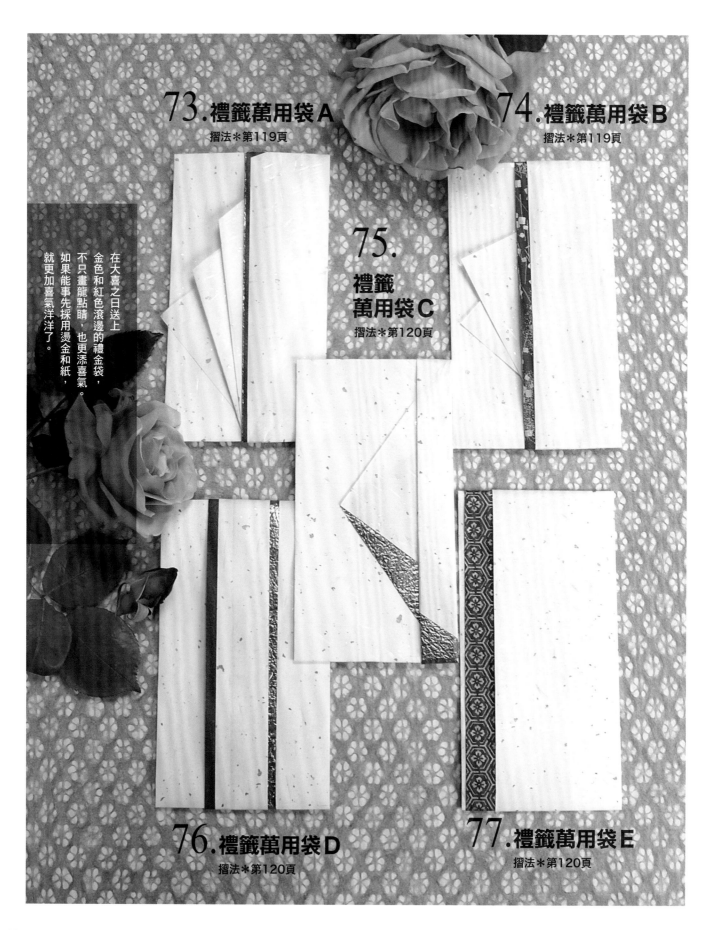

73. 禮籤萬用袋A
摺法＊第119頁

74. 禮籤萬用袋B
摺法＊第119頁

75.
禮籤
萬用袋C
摺法＊第120頁

在大喜之日送上
金色和紅色滾邊的禮金袋，
不只畫龍點睛，也更添喜氣。
如果能事先採用燙金和紙，
就更加喜氣洋洋了。

76. 禮籤萬用袋D
摺法＊第120頁

77. 禮籤萬用袋E
摺法＊第120頁

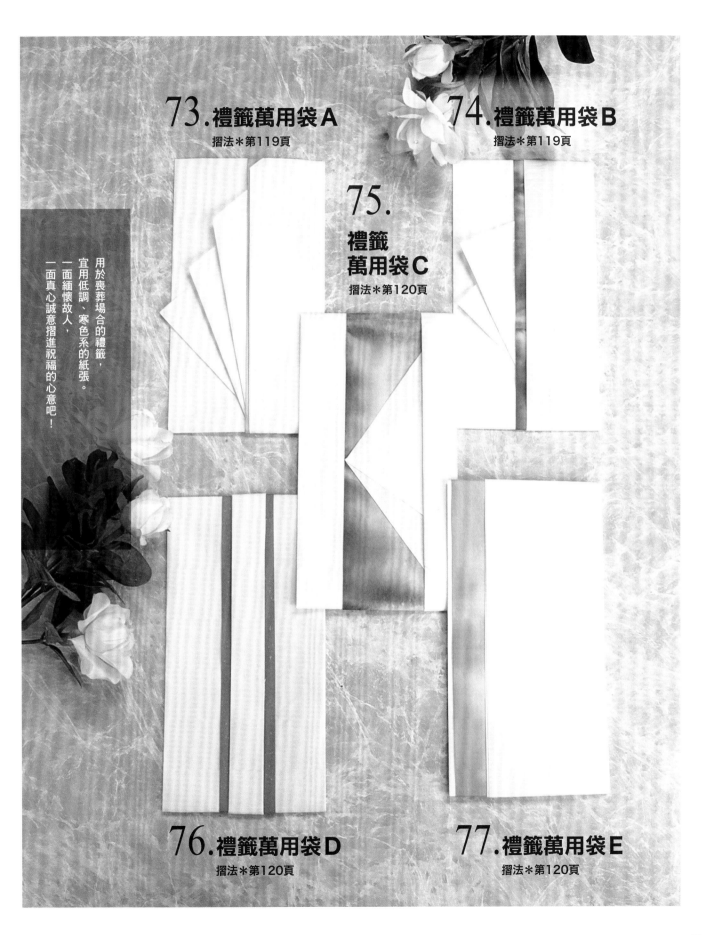

73.禮籤萬用袋A
摺法＊第119頁

74.禮籤萬用袋B
摺法＊第119頁

75.
禮籤
萬用袋C
摺法＊第120頁

用於喪葬場合的禮籤，
宜用低調、寒色系的紙張。
一面緬懷故人，
一面真心誠意摺進祝福的心意吧！

76.禮籤萬用袋D
摺法＊第120頁

77.禮籤萬用袋E
摺法＊第120頁

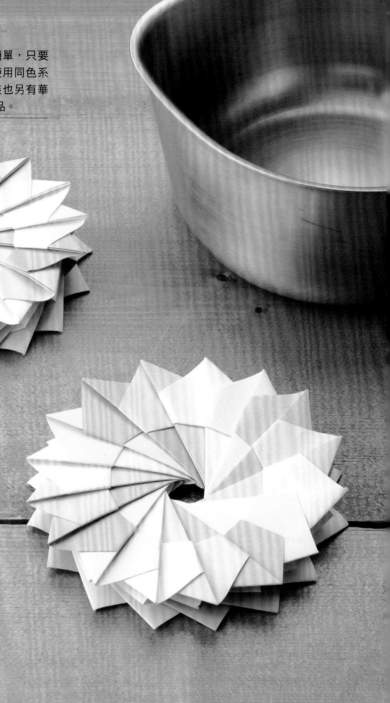

78.鍋墊

看起來似乎很難，其實很簡單，只要
幾個組件組裝起來就好。使用同色系
組裝感覺很清爽，多色組裝也另有華
麗之美，是款各具其趣的作品。

摺法＊第121頁

CHAPTER 5

**真心誠意摺入待客的用心
妝點快樂時光的**

紙摺

餐桌
用品

不管是自家用餐、招待賓
客……餐桌上永遠需要熱情
款待的心。
親手製作的餐桌用品可以是
款待賓客的好夥伴，因為是
用紙摺的，用過即丟也無
妨，更是一大優點。

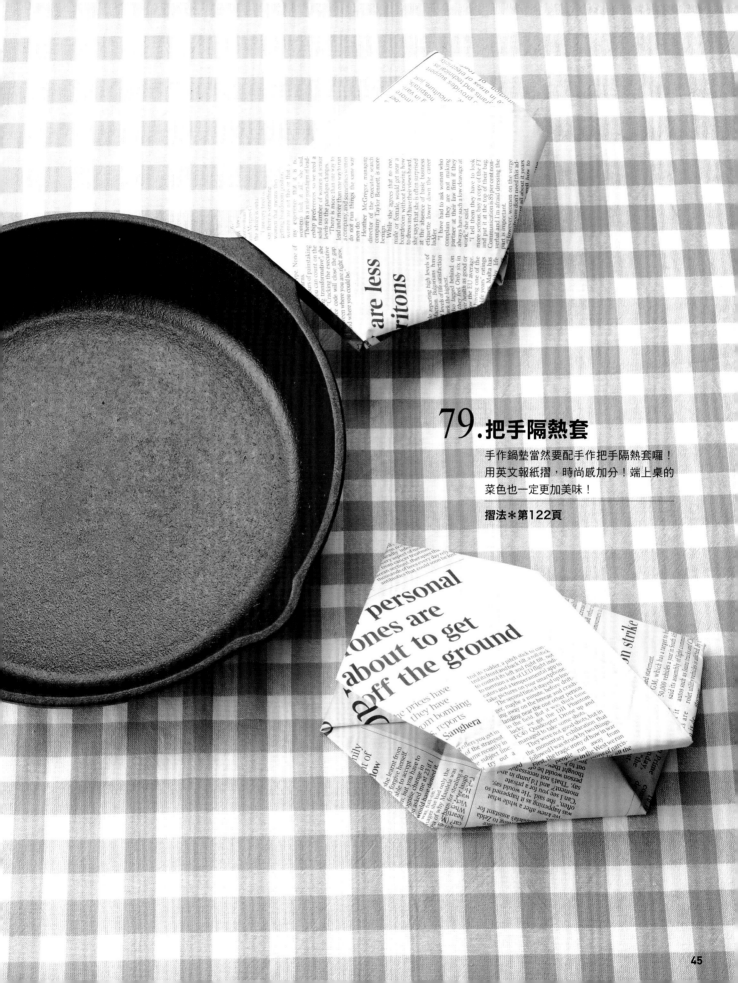

79.把手隔熱套

手作鍋墊當然要配手作把手隔熱套囉！
用英文報紙摺，時尚感加分！端上桌的
菜色也一定更加美味！

摺法＊第122頁

80.花形杯墊

有點深度的杯墊，穩定度一級棒。重量輕的紙杯用了這款杯墊，就不用擔心傾倒的問題。

摺法＊第123頁

81.花朵容器

用大張的紙來摺，就是放點心的容器了，而且和杯墊相得益彰。兩種都做，組成套，茶會的氣氛一定更熱絡。

摺法＊第123頁

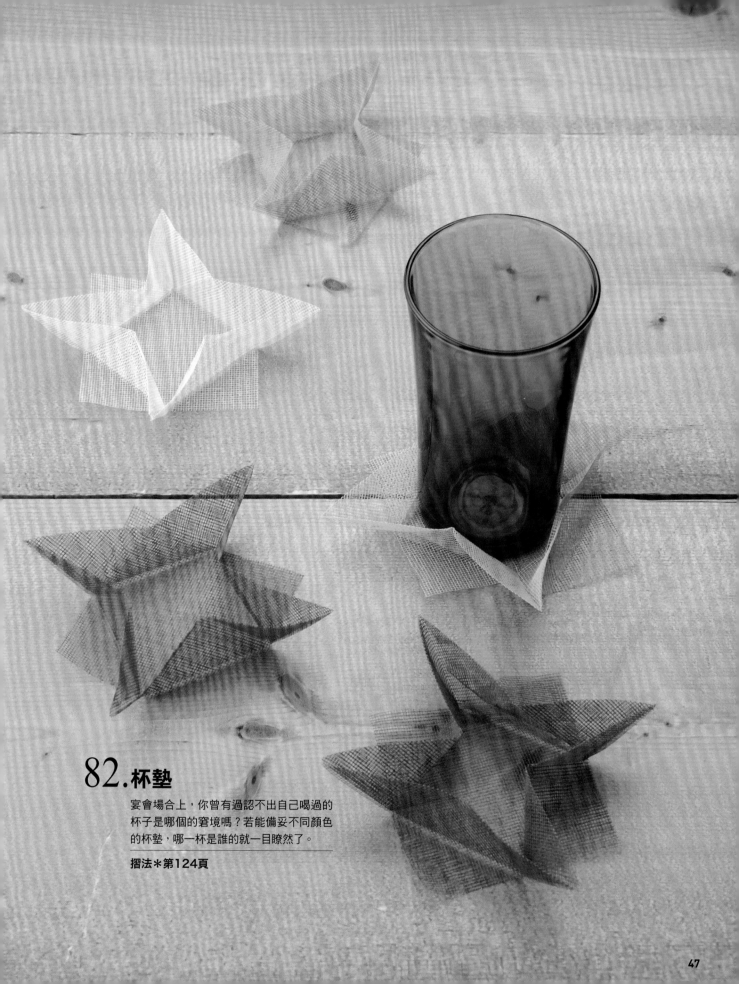

82.杯墊

宴會場合上，你曾有過認不出自己喝過的
杯子是哪個的窘境嗎？若能備妥不同顏色
的杯墊，哪一杯是誰的就一目瞭然了。

摺法＊第124頁

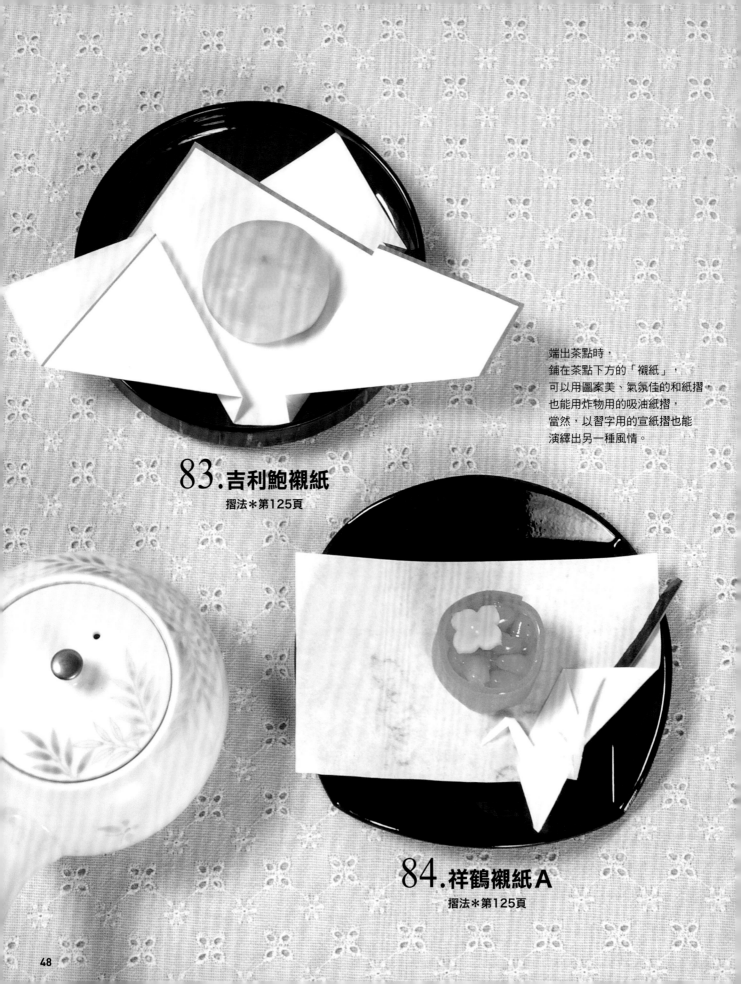

端出茶點時,
鋪在茶點下方的「襯紙」,
可以用圖案美、氣氛佳的和紙摺,
也能用炸物用的吸油紙摺,
當然,以習字用的宣紙摺也能
演繹出另一種風情。

83.吉利鮑襯紙
摺法＊第125頁

84.祥鶴襯紙Ａ
摺法＊第125頁

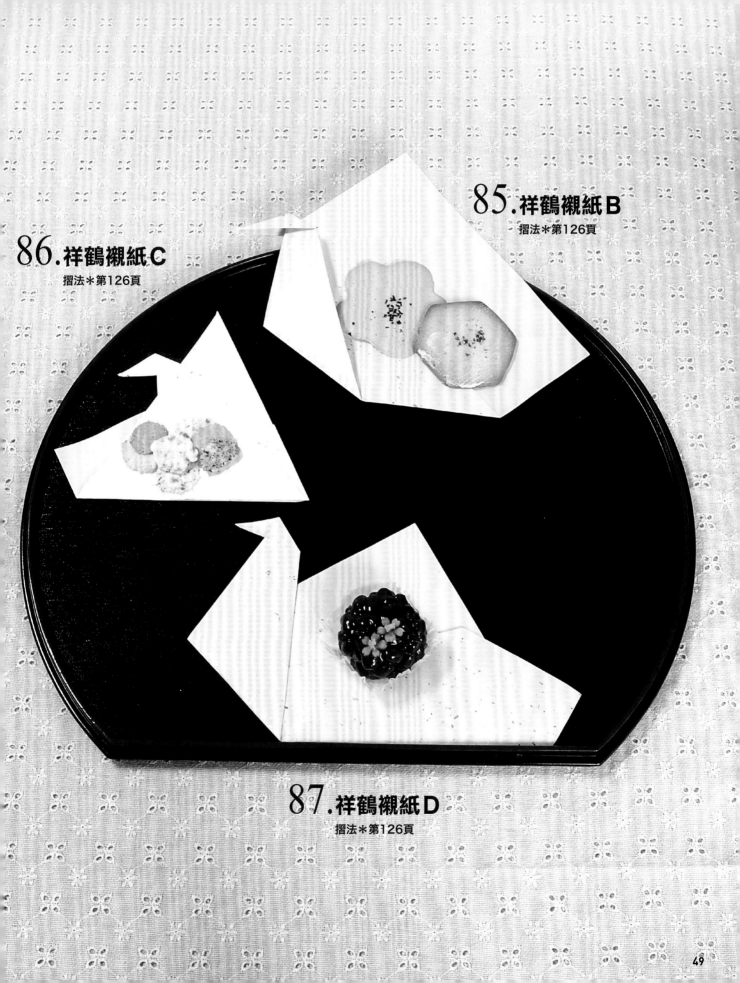

85.祥鶴襯紙 B

摺法＊第126頁

86.祥鶴襯紙 C

摺法＊第126頁

87.祥鶴襯紙 D

摺法＊第126頁

49

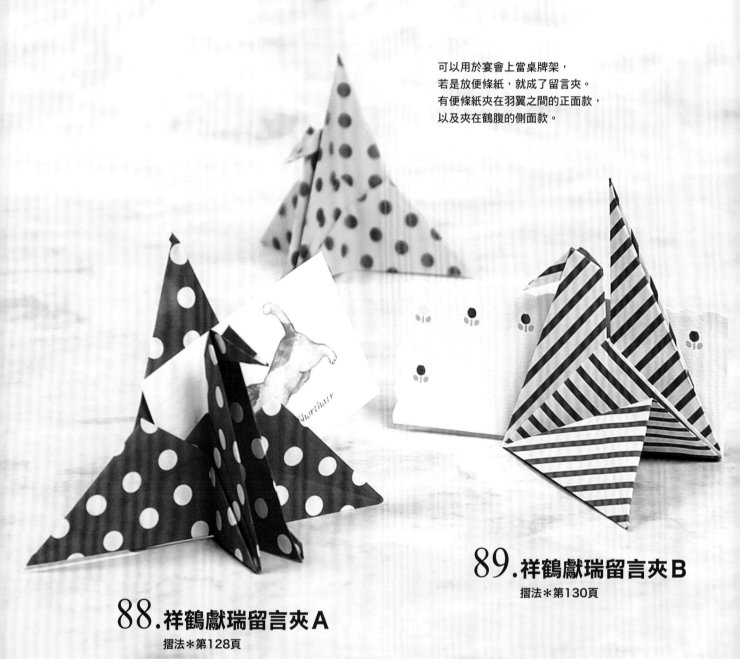

可以用於宴會上當桌牌架，
若是放便條紙，就成了留言夾。
有便條紙夾在羽翼之間的正面款，
以及夾在鶴腹的側面款。

89.祥鶴獻瑞留言夾B
摺法＊第130頁

88.祥鶴獻瑞留言夾A
摺法＊第128頁

90.狗狗筷架
摺法＊第127頁

駕輕就熟地將筷袋摺成筷架，
堪稱實用作品中的代表作。
在此介紹三款嚴選的筷架摺法。

91.梯形筷架
摺法＊第127頁

92.扇鶴筷架
摺法＊第127頁

季節裝飾

完整介紹妝點出
季節感的實用生活小物、餐桌裝飾。
世上絕無僅有的手作作品，
只在特定的季節呈現。
宛如天時、地利、人和均到位
的限定待客之道。

一年之始，就以華麗的餐桌揭開序幕。

新年餐桌上，
就適合擺出金色、紅色等熱鬧又
喜氣的彩紙摺製作品。
多人團聚的

93. 新年疊紙
摺法＊第132頁

94. 舞獅
摺法＊第134頁

95. 祥鶴筷架
摺法＊第133頁

摺紙

感受四季的
摺紙繽紛365天

以春意盎然的餐桌布置來慶祝

女兒節。

親自以手作的擺飾布置得美美的，
一定會留下難忘的回憶。

96.雛人偶
疊紙
摺法＊第136頁

97.雛人偶
摺法＊第137頁

98.桃花筷架
摺法＊第138頁

以英氣逼人的武士頭盔為主，
輔以帥氣小物裝飾，慶祝男孩子的節日

「端午節」的

活動就準備周全了。

滿懷孩子健康成長的祝福，

開始製作吧！

99. 餐巾摺王冠

摺法＊第141頁

100. 武士頭盔

摺法＊第140頁

101. 端午疊紙

摺法＊第139頁

54

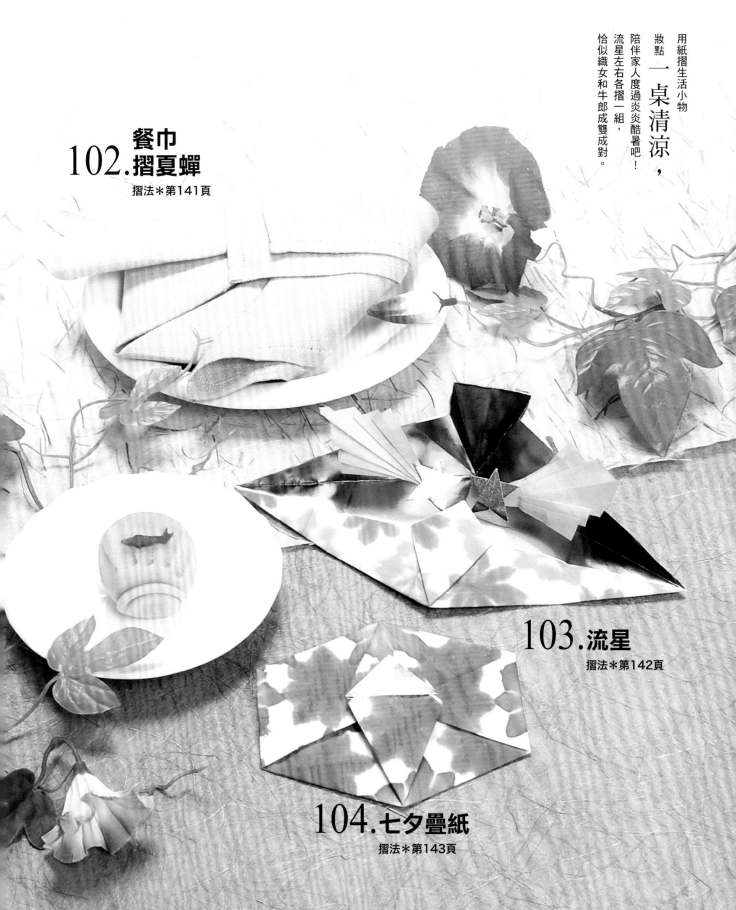

妝點 **一桌清涼，**

陪伴家人度過炎炎酷暑吧！
流星左右各摺一組，
恰似織女和牛郎成雙成對。

102.餐巾摺夏蟬
摺法＊第141頁

103.流星
摺法＊第142頁

104.七夕疊紙
摺法＊第143頁

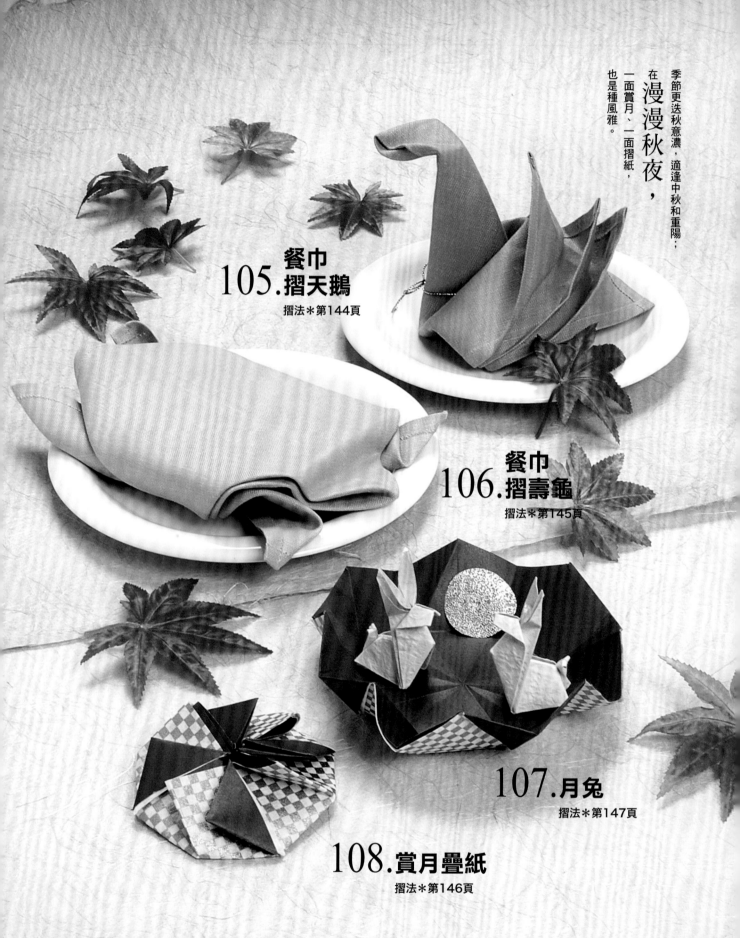

季節更迭秋意濃，適逢中秋和重陽；

在**漫漫秋夜，**

一面賞月、一面摺紙，

也是種風雅。

105. 餐巾 摺天鵝
摺法＊第144頁

106. 餐巾 摺壽龜
摺法＊第145頁

107. 月兔
摺法＊第147頁

108. 賞月疊紙
摺法＊第146頁

基本摺法的摺線記號

正面　　背面

凸摺線 ‑‑‑‑‑‑‑‑‑

凹摺線 ‑‑‑‑‑‑‑‑‑

翻面

壓出摺痕

捲起來摺

轉向

階梯摺

向外反摺和向內壓摺

向內壓摺

向外反摺

紙張變大・變小

紙張變大

紙張變小

拉出・插入

拉出

插入

內陷壓入（沉摺）➡

壓出摺痕

先打開一次，再重新壓出摺痕

往內凹摺

打開、壓平

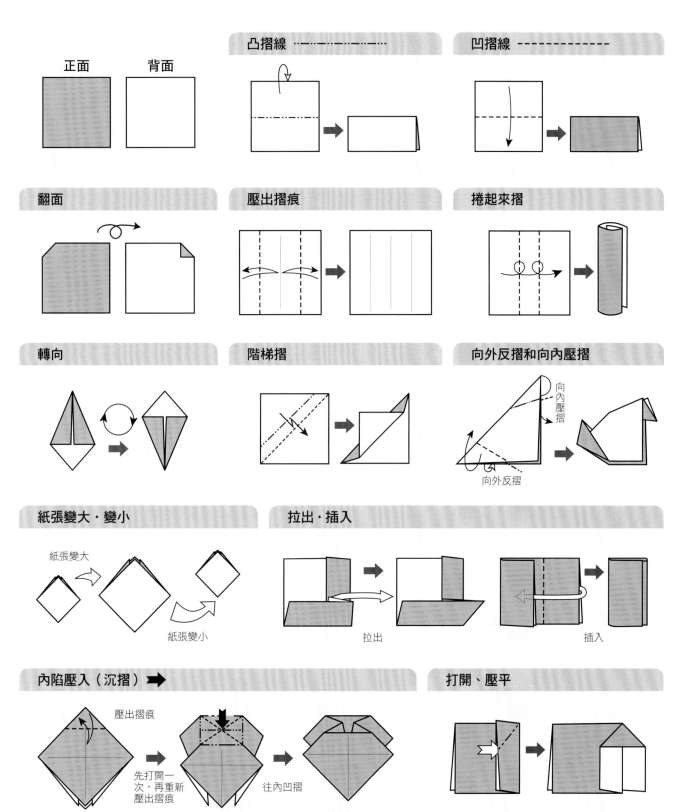

牛奶糖包裝盒 —— 傳統摺法的創意變化・麻生玲子

材料：15cm×15cm的紙 2張

內盒 **1** 以中心點為基準，上下都對摺。

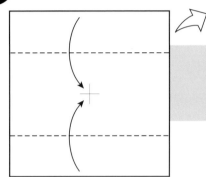

2 以中心點為基準，左右都對摺、壓出摺痕，再打開。

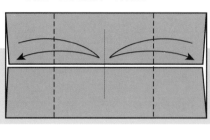

3 再以步驟2的摺線為基準，左右都對摺、壓出摺痕，再打開。

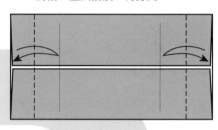

6 兩邊都向上斜摺、壓出摺痕後，打開。

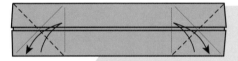

5 兩邊都向下斜摺、壓出摺痕後，打開。

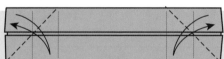

4 以中心點為基準，上下再對摺。

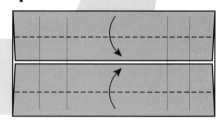

7 立起上下摺面，豎起左右兩端。

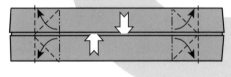

8 將豎起的左右兩端往內側摺入。

9 完成。

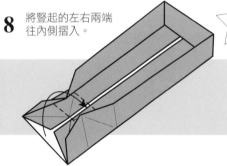

外盒 **1** 從⅓處往上摺。

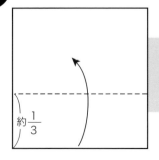

約⅓

2 往下摺，預留3mm間隙。

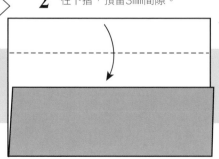

3 其中一邊剪掉1cm。

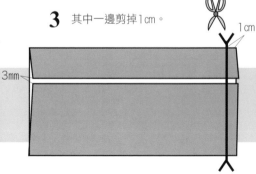

3mm

1cm

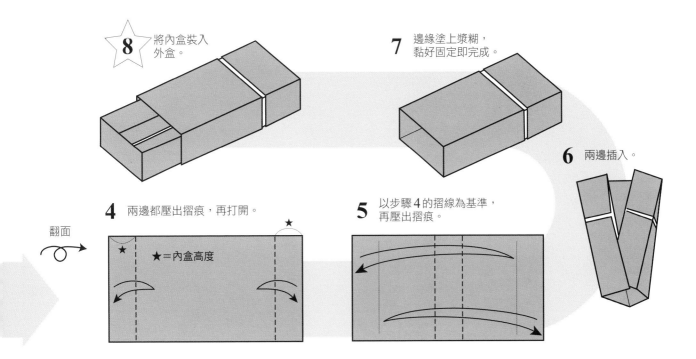

8 將內盒裝入外盒。

7 邊緣塗上漿糊，黏好固定即完成。

6 兩邊插入。

翻面

4 兩邊都壓出摺痕，再打開。

★＝內盒高度

5 以步驟4的摺線為基準，再壓出摺痕。

第19頁 27

三角包 —— 傳統摺法的創意變化・岡田郁子

材料：15cm×15cm紙 1張

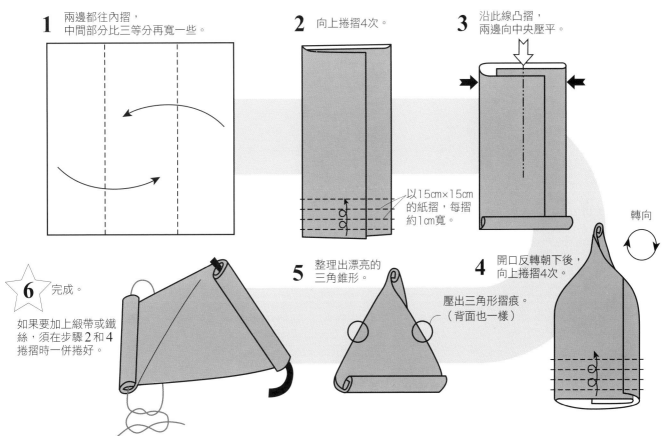

1 兩邊都往內摺，中間部分比三等分再寬一些。

2 向上捲摺4次。

以15cm×15cm的紙摺，每摺約1cm寬。

3 沿此線凸摺，兩邊向中央壓平。

轉向

4 開口反轉朝下後，向上捲摺4次。

壓出三角形摺痕。（背面也一樣）

5 整理出漂亮的三角錐形。

6 完成。

如果要加上緞帶或鐵絲，須在步驟2和4捲摺時一併捲好。

盒中盒 —— 傳統摺紙

材料：正方形紙數張

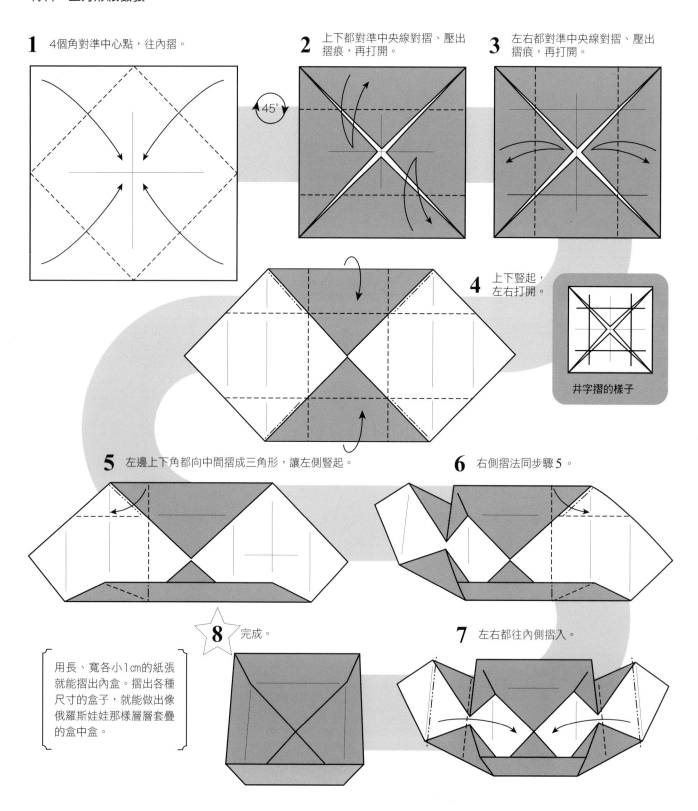

1 4個角對準中心點，往內摺。

2 上下都對準中央線對摺、壓出摺痕，再打開。

3 左右都對準中央線對摺、壓出摺痕，再打開。

45°

4 上下豎起，左右打開。

井字摺的樣子

5 左邊上下角都向中間摺成三角形，讓左側豎起。

6 右側摺法同步驟5。

7 左右都往內側摺入。

8 完成。

用長、寬各小1cm的紙張就能摺出內盒。摺出各種尺寸的盒子，就能做出像俄羅斯娃娃那樣層層套疊的盒中盒。

抽屜盒 —— 傳統摺紙的創意變化

材料：18cm×18cm的紙（外盒） 17.3cm×17.3cm的紙（內盒） ※外盒與內盒需相差7㎜。

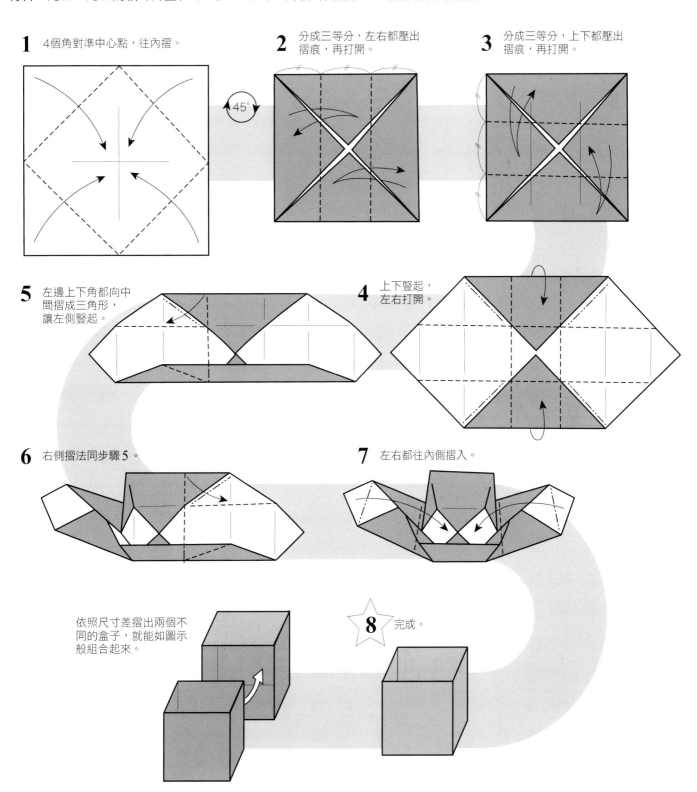

1 4個角對準中心點，往內摺。

2 分成三等分，左右都壓出摺痕，再打開。

45°

3 分成三等分，上下都壓出摺痕，再打開。

5 左邊上下角都向中間摺成三角形，讓左側豎起。

4 上下豎起，左右打開。

6 右側摺法同步驟5。

7 左右都往內側摺入。

依照尺寸差摺出兩個不同的盒子，就能如圖示般組合起來。

8 完成。

立體疊紙 —— 傳統摺紙的創意變化・岡田郁子

材料：20cm×20cm的紙（大）15cm×15cm的紙（小）

1 對摺，壓出摺痕後打開。

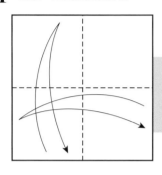

2 以步驟1的摺痕為基準，四邊都壓出摺痕。

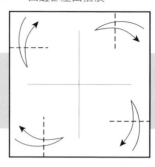

3 4個角對準中心點，向內壓出摺痕後打開。

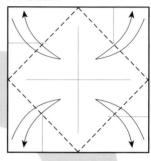

6 以步驟2的摺痕為基準，壓出摺痕後打開。

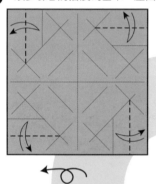

翻面

5 其他3個角摺法同步驟4。

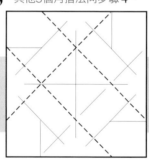

4 紙角對齊○，壓出摺痕後打開。

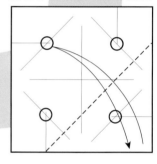

7 翻面，抓起○的部分，拉出立體感。

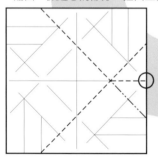

8 ○角往左，再壓出●部分的摺痕。

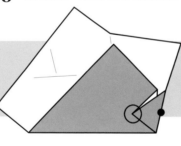

9 抓起○部分，上面的部分再扭轉一下，水平往下摺。

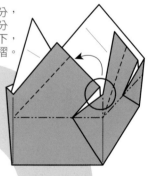

12 完成。

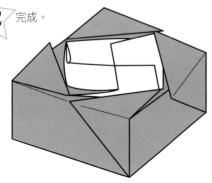

11 摺到一半的模樣。

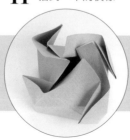

10 其他3個角重複同樣摺法，讓白色那面交相疊合在上面。

點心鉢 —— 傳統摺紙

材料：15cm×15cm的紙

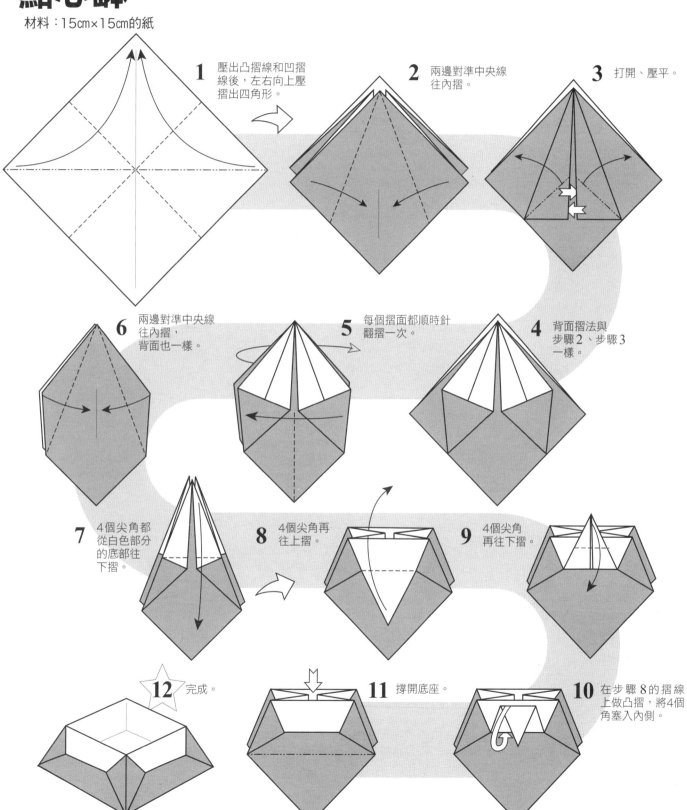

1 壓出凸摺線和凹摺線後，左右向上壓摺出四角形。

2 兩邊對準中央線往內摺。

3 打開、壓平。

4 背面摺法與步驟2、步驟3一樣。

5 每個摺面都順時針翻摺一次。

6 兩邊對準中央線往內摺，背面也一樣。

7 4個尖角都從白色部分的底部往下摺。

8 4個尖角再往上摺。

9 4個尖角再往下摺。

10 在步驟8的摺線上做凸摺，將4個角塞入內側。

11 撐開底座。

12 完成。

提籃 —— 原創摺紙作品·遠藤和邦

材料：36cm×36cm的紙（大）24cm×24cm的紙（小）

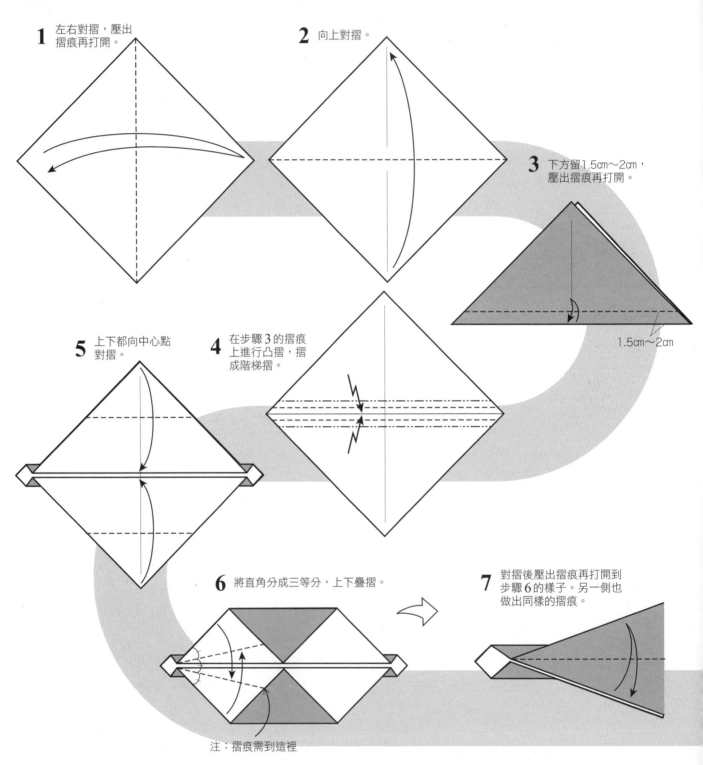

1 左右對摺，壓出摺痕再打開。

2 向上對摺。

3 下方留1.5cm～2cm，壓出摺痕再打開。

1.5cm～2cm

5 上下都向中心點對摺。

4 在步驟3的摺痕上進行凸摺，摺成階梯摺。

6 將直角分成三等分，上下疊摺。

注：摺痕需到這裡

7 對摺後壓出摺痕再打開到步驟6的樣子。另一側也做出同樣的摺痕。

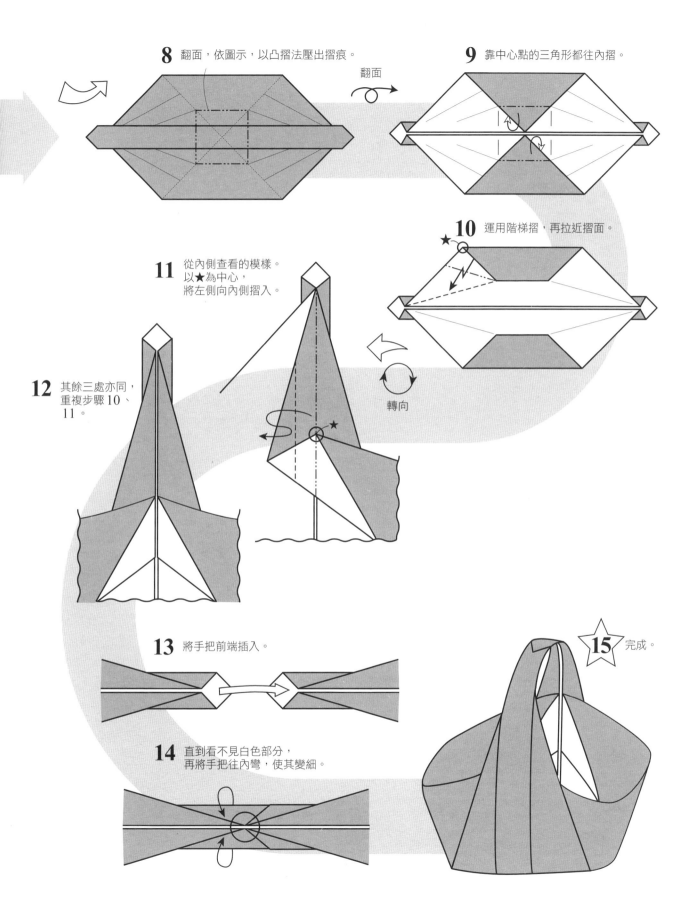

8 翻面，依圖示，以凸摺法壓出摺痕。

翻面

9 靠中心點的三角形都往內摺。

10 運用階梯摺，再拉近摺面。

★

轉向

11 從內側查看的模樣。
以★為中心，
將左側向內側摺入。

★

12 其餘三處亦同，
重複步驟 10、
11。

13 將手把前端插入。

14 直到看不見白色部分，
再將手把往內彎，使其變細。

15 完成。

三方 —— 傳統摺紙

材料：15cm×15cm的紙

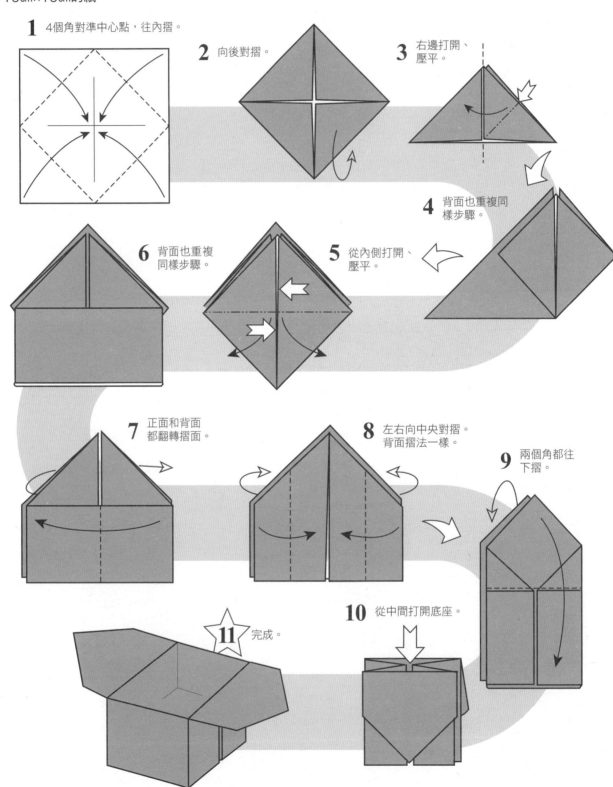

1 4個角對準中心點，往內摺。

2 向後對摺。

3 右邊打開、壓平。

4 背面也重複同樣步驟。

5 從內側打開、壓平。

6 背面也重複同樣步驟。

7 正面和背面都翻轉摺面。

8 左右向中央對摺。背面摺法一樣。

9 兩個角都往下摺。

10 從中間打開底座。

11 完成。

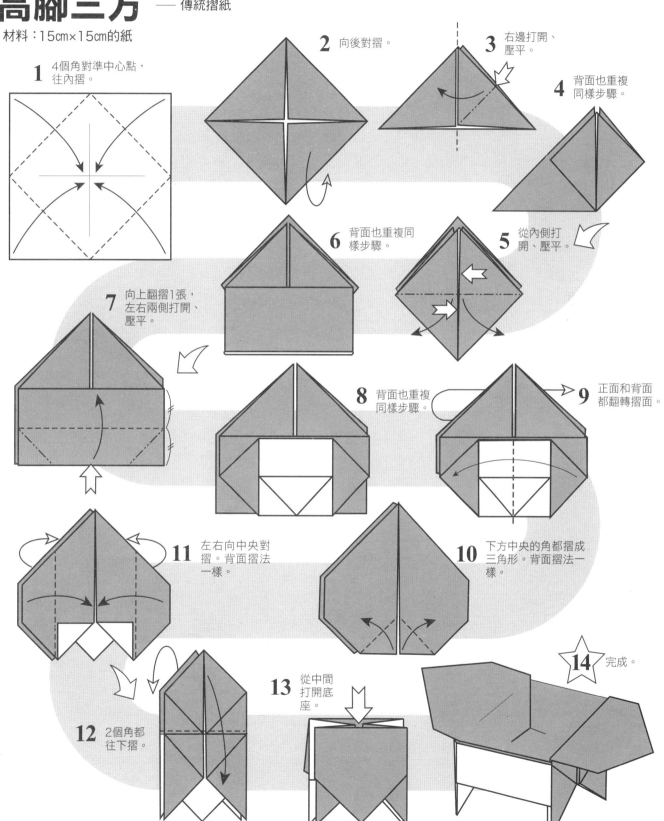

高腳三方 —— 傳統摺紙

材料：15cm×15cm的紙

1 4個角對準中心點，往內摺。

2 向後對摺。

3 右邊打開、壓平。

4 背面也重複同樣步驟。

5 從內側打開、壓平。

6 背面也重複同樣步驟。

7 向上翻摺1張，左右兩側打開、壓平。

8 背面也重複同樣步驟。

9 正面和背面都翻轉摺面。

10 下方中央的角都摺成三角形。背面摺法一樣。

11 左右向中央對摺。背面摺法一樣。

12 2個角都往下摺。

13 從中間打開底座。

14 完成。

鶴之盒 —— 原創摺紙作品·遠藤和邦

材料：15cm×15cm的紙

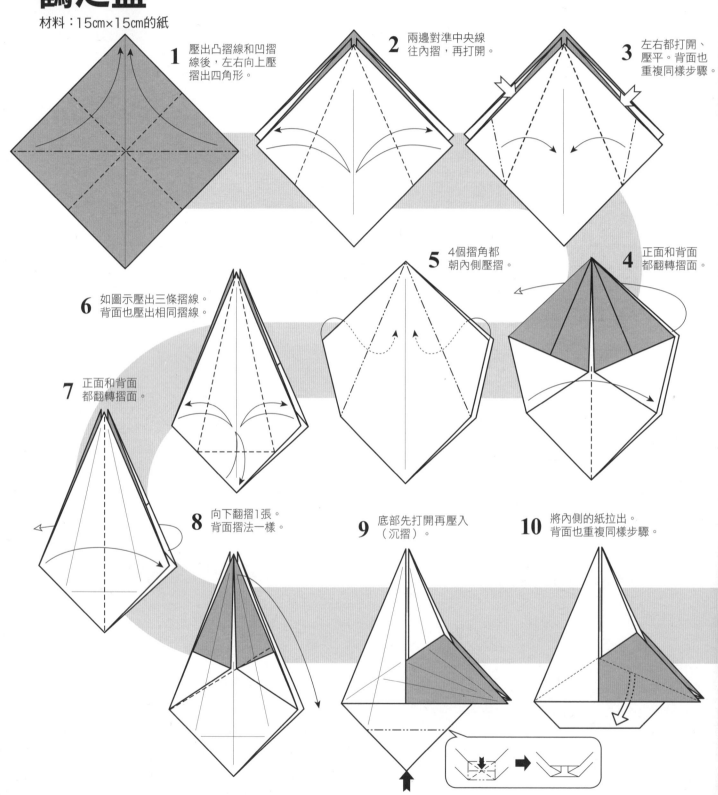

1 壓出凸摺線和凹摺線後，左右向上壓摺出四角形。

2 兩邊對準中央線往內摺，再打開。

3 左右都打開、壓平。背面也重複同樣步驟。

4 正面和背面都翻轉摺面。

5 4個摺角都朝內側壓摺。

6 如圖示壓出三條摺線。背面也壓出相同摺線。

7 正面和背面都翻轉摺面。

8 向下翻摺1張。背面摺法一樣。

9 底部先打開再壓入（沉摺）。

10 將內側的紙拉出。背面也重複同樣步驟。

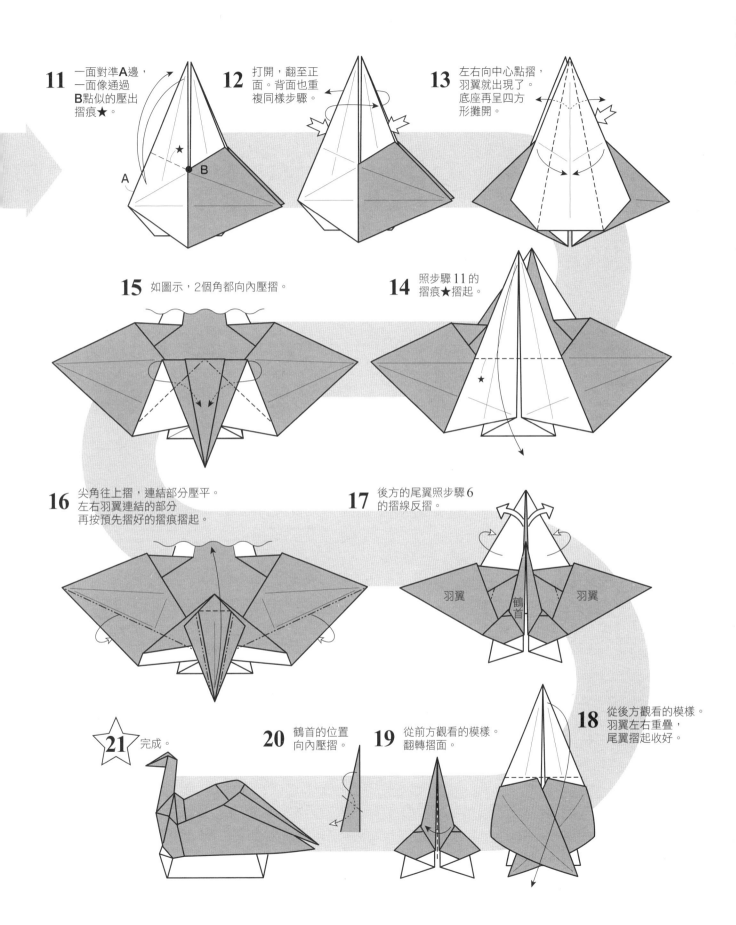

11 一面對準A邊，一面像通過B點似的壓出摺痕★。

12 打開，翻至正面。背面也重複同樣步驟。

13 左右向中心點摺，羽翼就出現了。底座再呈四方形攤開。

15 如圖示，2個角都向內壓摺。

14 照步驟11的摺痕★摺起。

16 尖角往上摺，連結部分壓平。左右羽翼連結的部分再按預先摺好的摺痕摺起。

17 後方的尾翼照步驟6的摺線反摺。

羽翼　鶴首　羽翼

18 從後方觀看的模樣。羽翼左右重疊，尾翼摺起收好。

21 完成。

20 鶴首的位置向內壓摺。

19 從前方觀看的模樣。翻轉摺面。

祥鶴器皿 —— 原創摺紙作品（原案設計）‧千野利雄（已故）

材料：15cm×15cm的紙

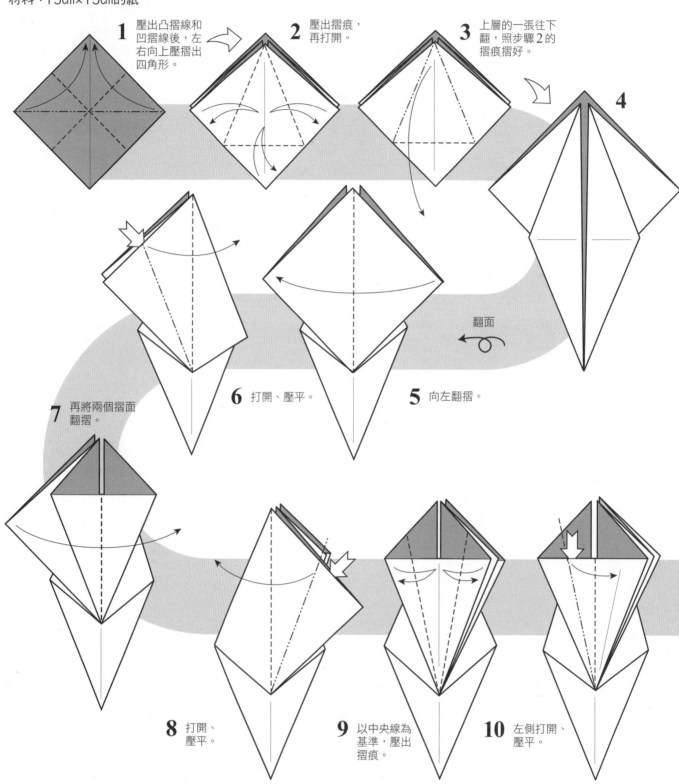

1 壓出凸摺線和凹摺線後，左右向上壓摺出四角形。

2 壓出摺痕，再打開。

3 上層的一張往下翻，照步驟2的摺痕摺好。

4

翻面

5 向左翻摺。

6 打開、壓平。

7 再將兩個摺面翻摺。

8 打開、壓平。

9 以中央線為基準，壓出摺痕。

10 左側打開、壓平。

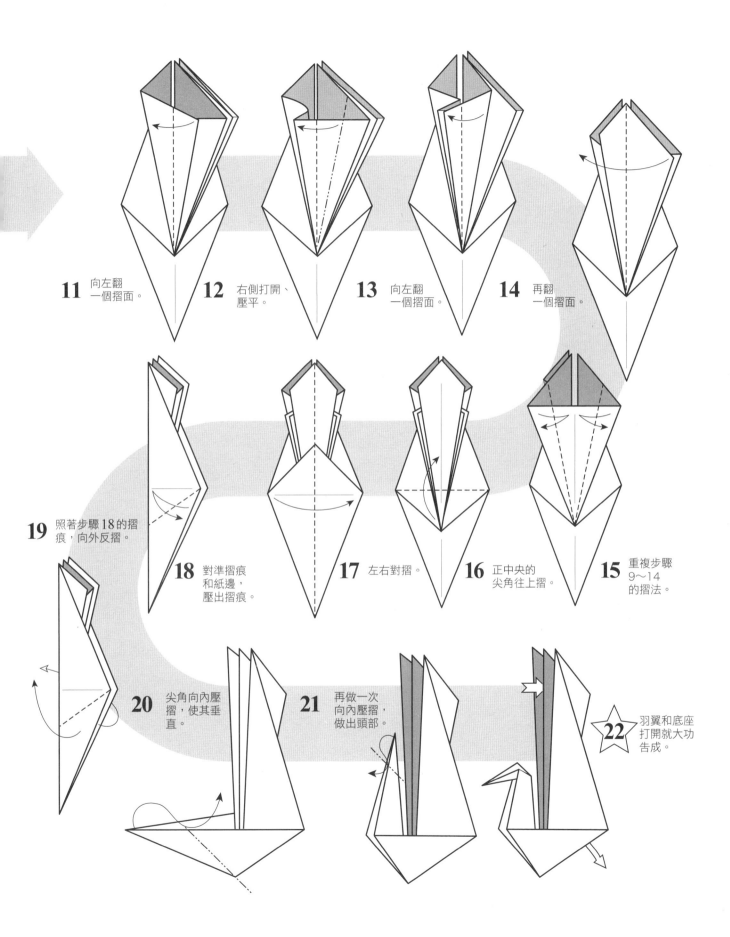

11 向左翻
一個摺面。

12 右側打開、
壓平。

13 向左翻
一個摺面。

14 再翻
一個摺面。

19 照著步驟18的摺
痕，向外反摺。

18 對準摺痕
和紙邊，
壓出摺痕。

17 左右對摺。

16 正中央的
尖角往上摺。

15 重複步驟
9～14
的摺法。

20 尖角向內壓
摺，使其垂
直。

21 再做一次
向內壓摺，
做出頭部。

22 羽翼和底座
打開就大功
告成。

垃圾盒A —— 傳統摺紙

材料：報紙

1 上下對摺，再左右對摺。

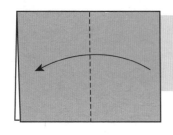

2 打開、壓平。
背面摺法一樣。

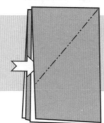

3 正面和背面都
翻轉摺面。

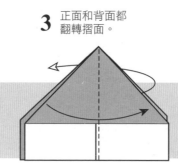

4 左右對齊中心點都對摺。
背面摺法一樣。

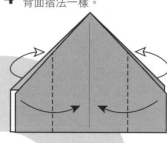

6 白色部分的內側摺角
插入下方的三角形口袋，
再攤開底座。

5 白色部分向上摺。

7 完成。

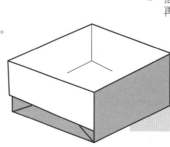
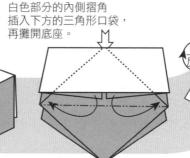
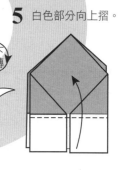

垃圾盒B —— 傳統摺紙

材料：報紙

1 上下對摺後再左右對摺壓出摺痕，
上方尖角如圖示各往前、後摺。

2 向上捲摺1張。

3 對準中央線，
左右都往後對摺。

翻面

4 白色部分向上捲摺，
再塞進口袋。

5 抓起底部，照虛線圖
示摺凹摺和凸摺，再
打開四方盒。

抓起

6 將底部的三角形
往下貼平。

上下
反轉

7 完成。

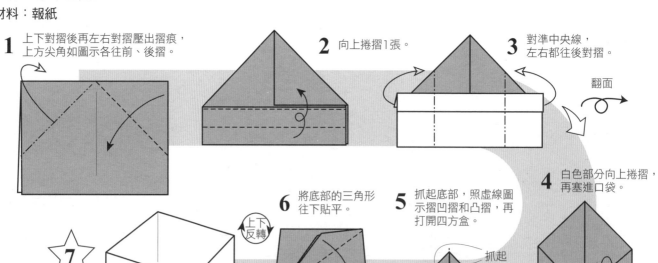

箱鶴 —— 作者不詳

材料：24cm×24cm的紙

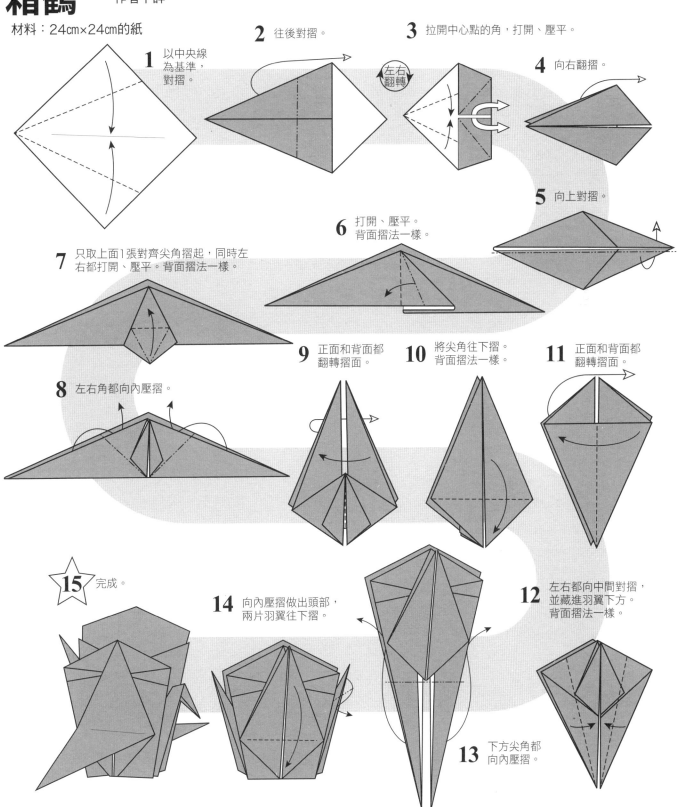

1 以中央線為基準，對摺。

2 往後對摺。

3 拉開中心點的角，打開、壓平。

4 向右翻摺。

5 向上對摺。

6 打開、壓平。背面摺法一樣。

7 只取上面1張對齊尖角摺起，同時左右都打開、壓平。背面摺法一樣。

8 左右角都向內壓摺。

9 正面和背面都翻轉摺面。

10 將尖角往下摺。背面摺法一樣。

11 正面和背面都翻轉摺面。

12 左右都向中間對摺，並藏進羽翼下方。背面摺法一樣。

13 下方尖角都向內壓摺。

14 向內壓摺做出頭部，兩片羽翼往下摺。

15 完成。

中國風紙壺 —— 傳統摺紙

材料：15cm×15cm的紙

1 上下對摺，再壓出三等分的摺痕。

2 紙張轉直，同樣對摺後再壓出三等分摺痕。

3 以中央線為基準，做出第一道凸摺，再對準中央摺階梯摺。

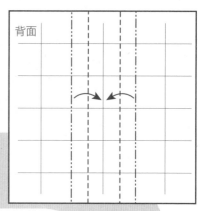

背面

翻面

4 橫向照步驟3摺法摺階梯摺。

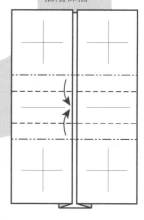

翻面

5 取上面1張，如圖示摺出摺線，再分別打開、壓平。

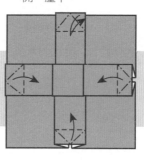

6 對齊中央線，上下都往後對摺。

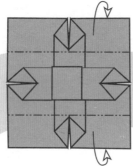

翻面

7 對齊中央，左右都摺進中央的袋口下。

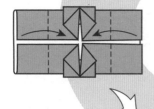

8 將中心點的三角往內側摺入。

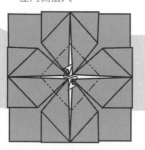

9 4邊的三角往內側摺好，壺口的形狀就出來了。

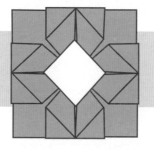

翻面

10 壓住邊角，將●的摺面拉開，做出壺底。

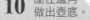

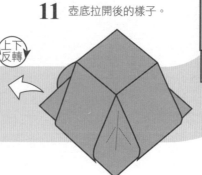

11 壺底拉開後的樣子。

上下反轉

12 完成。

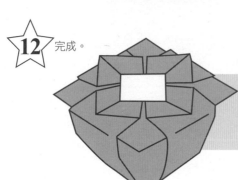

材料：15cm×15cm的紙

分格袋A

1 摺出十字摺痕，
4個角再往中心點摺。

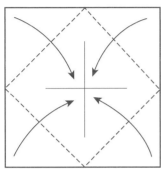

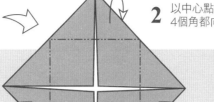

2 以中心點為基準，
4個角都向後對摺。

3 壓出摺痕後，從中心點
的角打開、做出口袋。

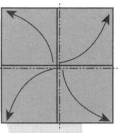

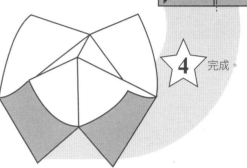

4 完成。

分格袋B

1 摺出十字摺痕，
4個角再往中心點摺。

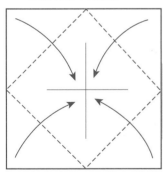

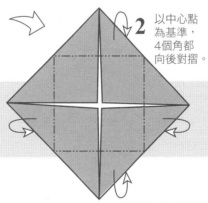

2 以中心點
為基準，
4個角都
向後對摺。

3 邊角摺起約1cm
的寬度，靠中心
點的角再對準摺
起的尖角，如圖
示，壓出左右摺
痕。

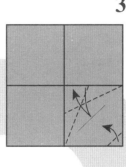

5 如圖示，先壓出摺痕，
再從步驟4抓起的角向
四邊打開，做出口袋。

6 完成。

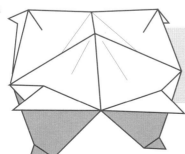

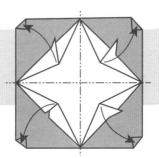

4 照步驟3的摺痕，
抓起中心的角摺好。
其餘三處摺法一樣。

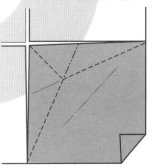

相框B

糖果盒B —— 以上均是原創摺紙作品・本多功（已故）

材料（24・25通用）：正方形紙（使用25cm×25cm的色紙，可摺出5.7cm×5.7cm的相框。）

1 對摺、壓出交叉摺痕，再打開。

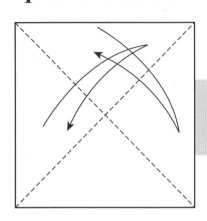

2 左右以中心點為基準對摺、壓出摺痕，再打開。

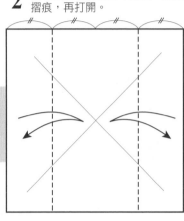

3 上下以中心點為基準對摺。

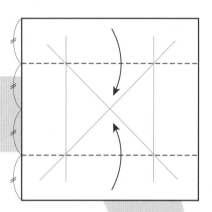

4 右邊以步驟2的摺痕為準，斜摺再打開。

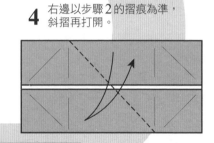

6 將A、B點拉向中心點，對齊。

背面

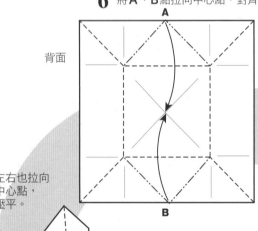

5 左邊以步驟2的摺痕為準，斜摺再打開。

7 左右也拉向中心點，壓平。

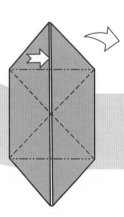

8 上下4個尖角都打開、壓平。

9 如圖示摺痕，4邊都分別往各自的中線對摺。

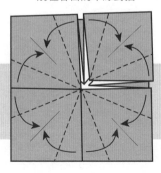

10 將圖示的8處打開、壓平。

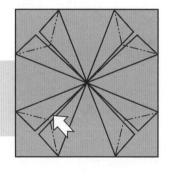

11 從中心點將4個三角往外摺。

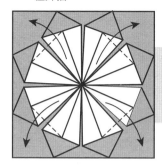

12 底層的4個三角也往外摺。

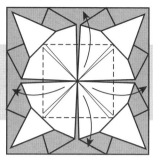

13 相框B完成。再抓起4個紙角就可變立體。

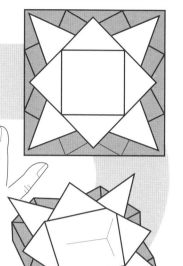

14 糖果盒B完成。

相框A

糖果盒A ——以上均是原創摺紙作品・本多功（已故）

材料（22・23通用）：正方形紙（使用25cm×25cm的色紙，可摺出5.7cm×5.7cm的相框。）

從第76頁的步驟9接著摺。

1 上層的1張向外對摺。

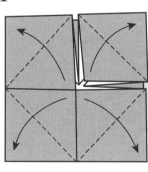

2 如圖示，8個角都向後對摺。

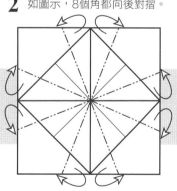

3 從中心點將4個三角往外摺。

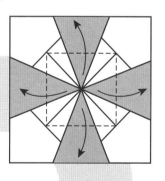

5 糖果盒A完成。

4 相框A完成。再抓起4個紙角就可變立體。

金字塔禮盒 —— 原創摺紙作品・岡田郁子

材料：長、寬比約1比6的雙面印刷紙張

1 上下對摺壓出摺痕再打開，不必摺到底。

3 下方對齊步驟2摺痕往上摺。

2 對齊步驟1的摺痕後對摺、壓出摺痕再打開，不必摺到底。

4 上方對齊紙邊，往下摺。

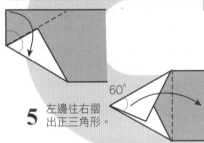

5 左邊往右摺出正三角形。

6 上下都對齊正三角形的紙邊，壓出摺痕再打開。

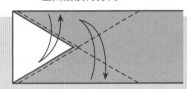

7 照步驟6的摺痕，上下都向中央交錯摺疊。再將三角形摺向正面。

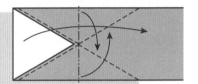

8 重複步驟5～7兩次，壓出摺痕後再打開。

9 7個正三角形形成後，再按照圖示的摺痕，將左側摺成立體。

10 豎起※的三角摺面使其站立，★與★對齊。

11 將外露的部分摺進內側。

12 讓★所在的三角向下倒。

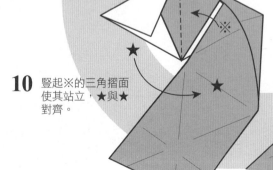

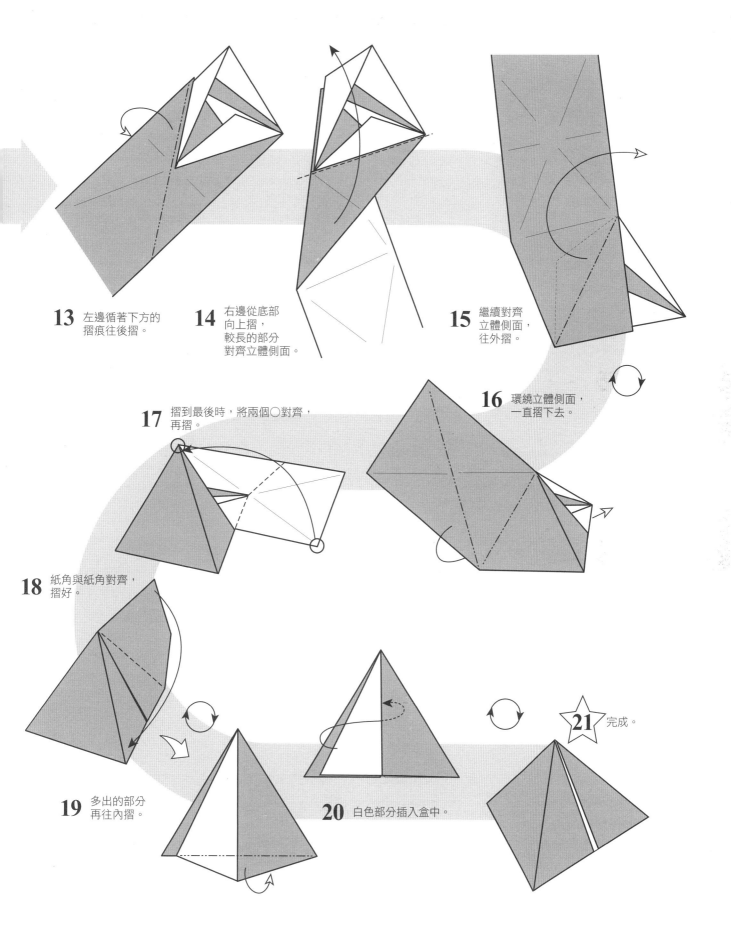

13 左邊循著下方的
摺痕往後摺。

14 右邊從底部
向上摺，
較長的部分
對齊立體側面。

15 繼續對齊
立體側面，
往外摺。

16 環繞立體側面，
一直摺下去。

17 摺到最後時，將兩個○對齊，
再摺。

18 紙角與紙角對齊，
摺好。

19 多出的部分
再往內摺。

20 白色部分插入盒中。

21 完成。

折据 —— 傳統摺紙

材料：24cm×24cm的紙

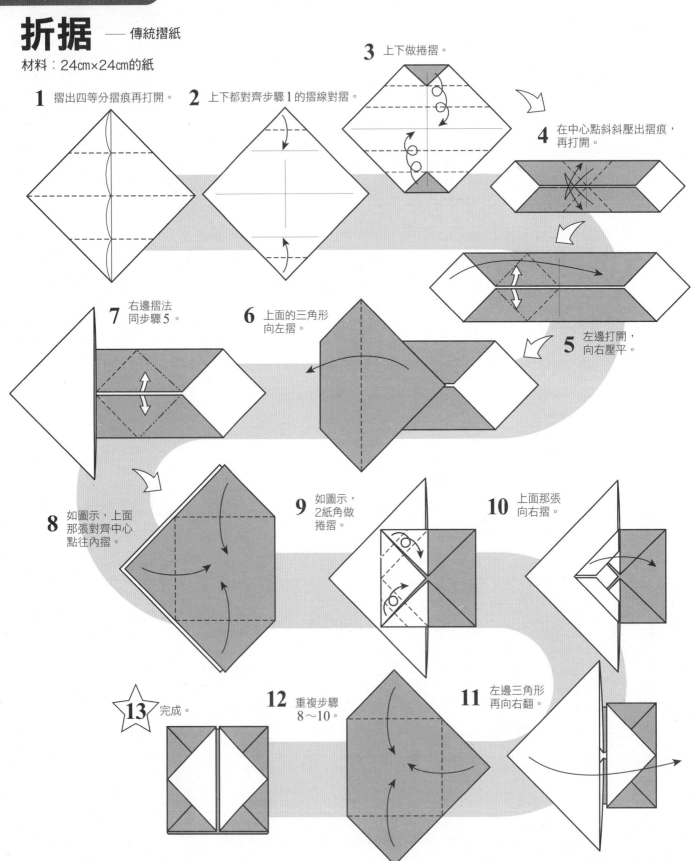

1 摺出四等分摺痕再打開。

2 上下都對齊步驟1的摺線對摺。

3 上下做捲摺。

4 在中心點斜斜壓出摺痕，再打開。

5 左邊打開，向右壓平。

6 上面的三角形向左摺。

7 右邊摺法同步驟5。

8 如圖示，上面那張對齊中心點往內摺。

9 如圖示，2紙角做捲摺。

10 上面那張向右摺。

11 左邊三角形再向右翻。

12 重複步驟8～10。

13 完成。

角鉢 —— 傳統摺紙

材料：24cm×24cm的紙（大）18cm×18cm的紙（中）15cm×15cm的紙（小）

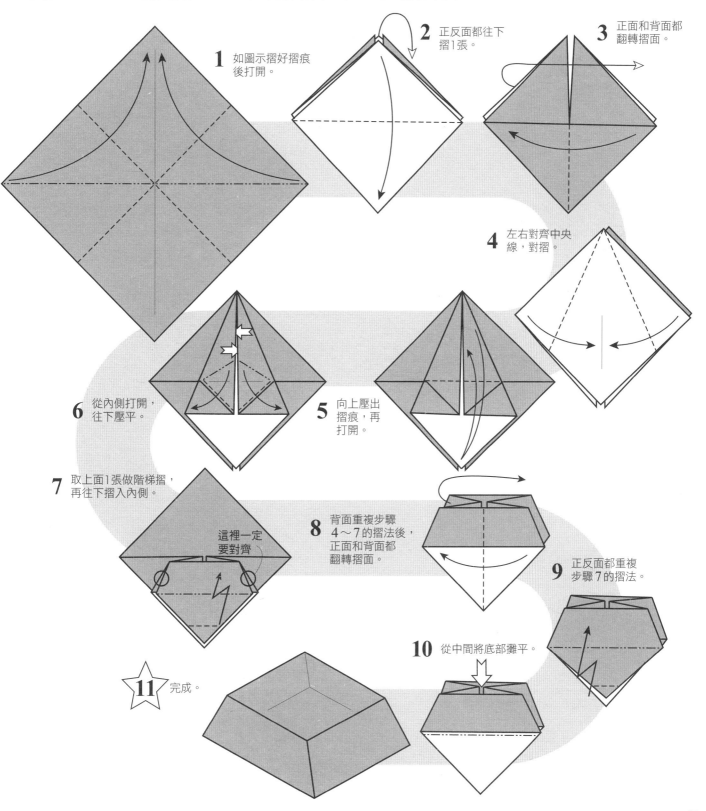

1 如圖示摺好摺痕後打開。

2 正反面都往下摺1張。

3 正面和背面都翻轉摺面。

4 左右對齊中央線，對摺。

5 向上壓出摺痕，再打開。

6 從內側打開，往下壓平。

7 取上面1張做階梯摺，再往下摺入內側。

這裡一定要對齊

8 背面重複步驟4～7的摺法後，正面和背面都翻轉摺面。

9 正反面都重複步驟7的摺法。

10 從中間將底部攤平。

11 完成。

八角鉢 —— 傳統摺紙

材料：20cm×20cm的紙（大）
　　　15cm×15cm的紙（小）

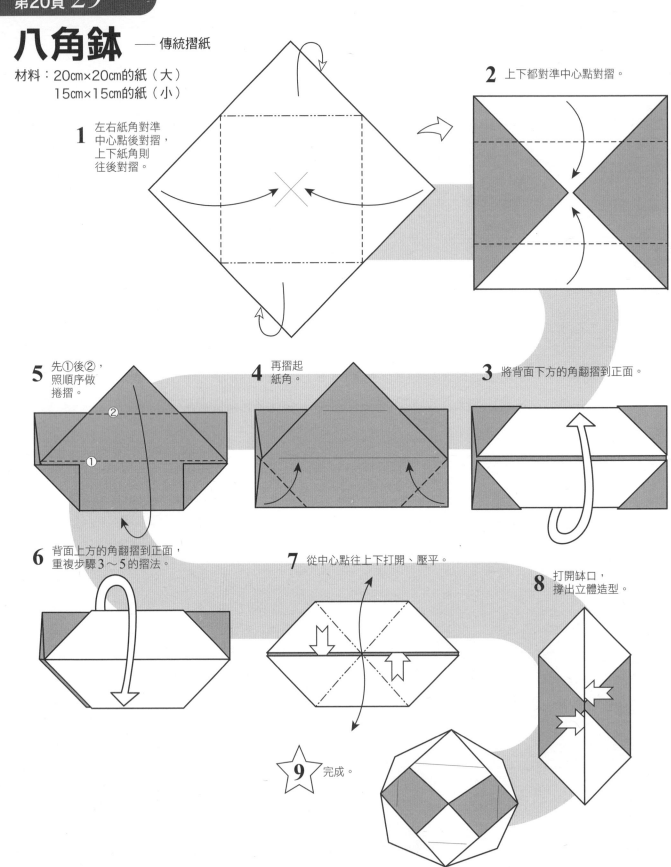

1 左右紙角對準中心點後對摺，上下紙角則往後對摺。

2 上下都對準中心點對摺。

3 將背面下方的角翻摺到正面。

4 再摺起紙角。

5 先①後②，照順序做捲摺。

6 背面上方的角翻摺到正面，重複步驟3～5的摺法。

7 從中心點往上下打開、壓平。

8 打開鉢口，撐出立體造型。

9 完成。

淺盤 —— 原創摺紙作品・遠藤和邦

材料：15cm×15cm的紙

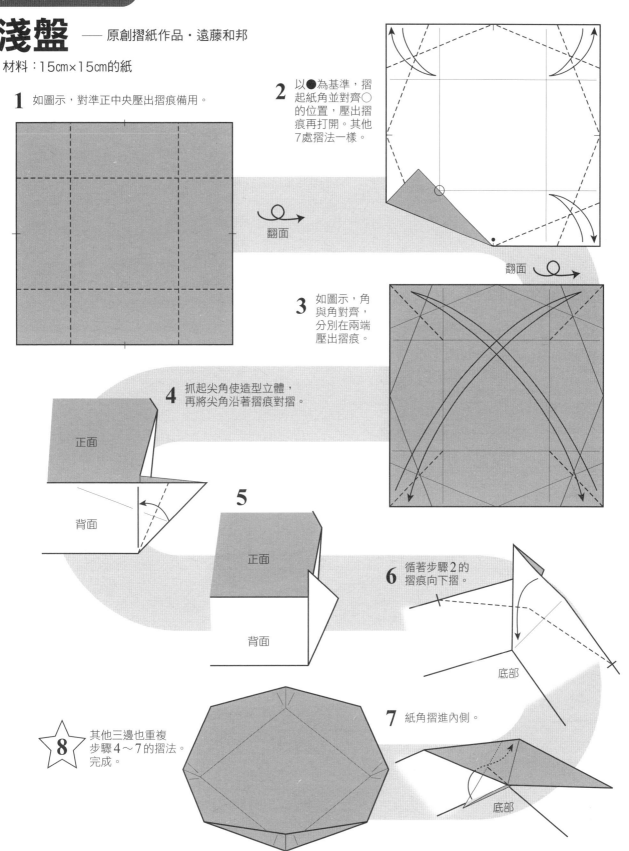

1 如圖示，對準正中央壓出摺痕備用。

翻面

2 以●為基準，摺起紙角並對齊○的位置，壓出摺痕再打開。其他7處摺法一樣。

翻面

3 如圖示，角與角對齊，分別在兩端壓出摺痕。

4 抓起尖角使造型立體，再將尖角沿著摺痕對摺。

正面

背面

5

正面

背面

6 循著步驟2的摺痕向下摺。

底部

7 紙角摺進內側。

底部

8 其他三邊也重複步驟4～7的摺法。完成。

星星盤 —— 原創摺紙作品・古山文子（已故）

材料：15cm×15cm的紙

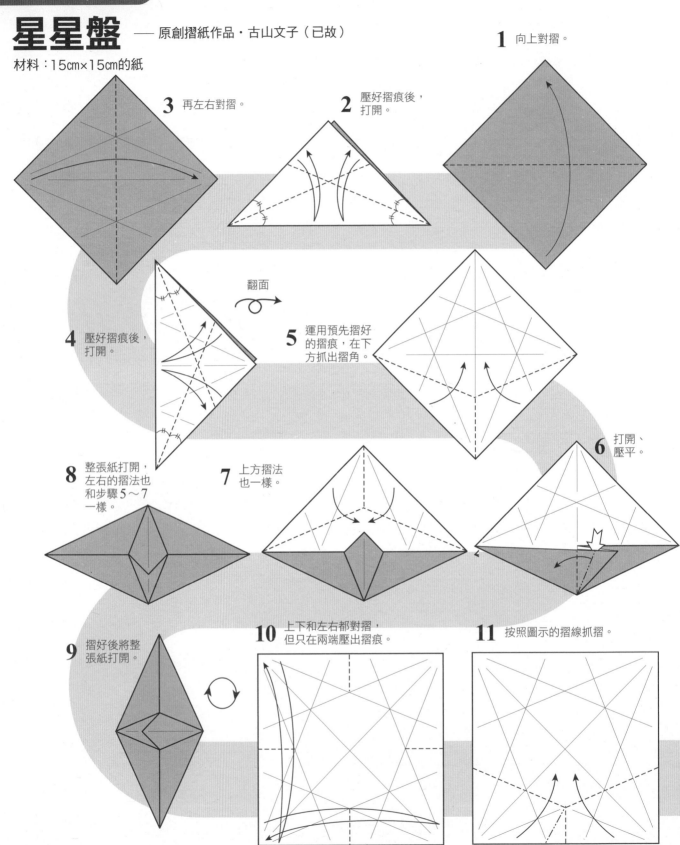

1 向上對摺。

2 壓好摺痕後，打開。

3 再左右對摺。

4 壓好摺痕後，打開。

翻面

5 運用預先摺好的摺痕，在下方抓出摺角。

6 打開、壓平。

7 上方摺法也一樣。

8 整張紙打開，左右的摺法也和步驟5～7一樣。

9 摺好後將整張紙打開。

10 上下和左右都對摺，但只在兩端壓出摺痕。

11 按照圖示的摺線抓摺。

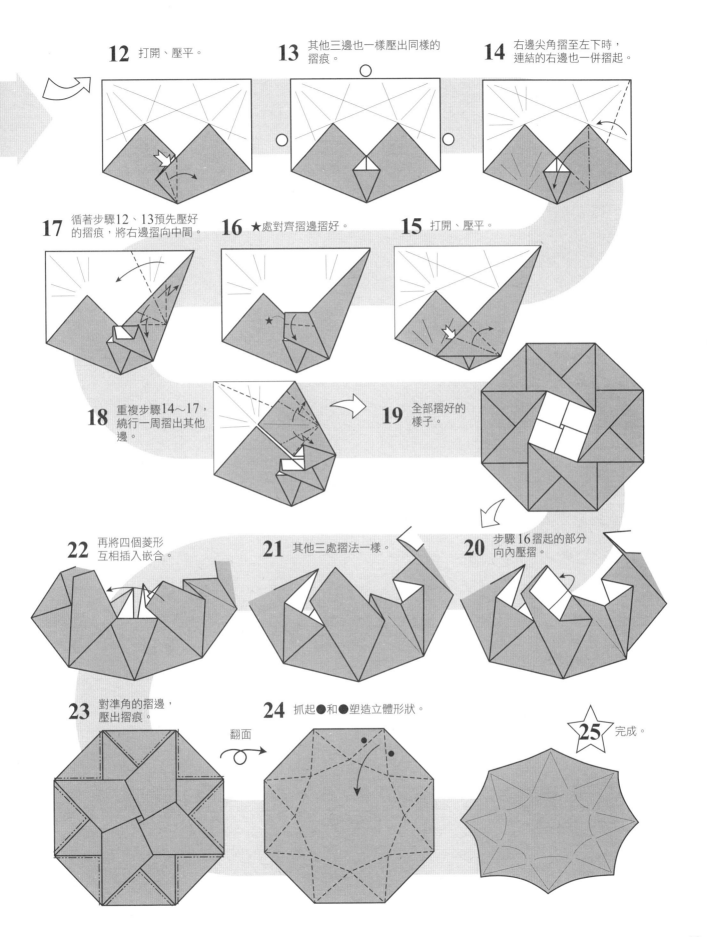

12 打開、壓平。

13 其他三邊也一樣壓出同樣的摺痕。

14 右邊尖角摺至左下時，連結的右邊也一併摺起。

17 循著步驟12、13預先壓好的摺痕，將右邊摺向中間。

16 ★處對齊摺邊摺好。

15 打開、壓平。

18 重複步驟14～17，繞行一周摺出其他邊。

19 全部摺好的樣子。

22 再將四個菱形互相插入嵌合。

21 其他三處摺法一樣。

20 步驟16摺起的部分向內壓摺。

23 對準角的摺邊，壓出摺痕。

翻面

24 抓起●和●塑造立體形狀。

25 完成。

文具盒 —— 傳統摺紙的創意變化・岡田郁子

材料：20cm×30cm的紙

1 上下都向中央線對摺。

2 上下都向中央線再對摺一次。

3 紙角壓出摺痕，打開。

4 左右都運用捲摺壓出摺痕。

5 豎起上下摺面，左右摺出立體感。

6 摺到一半的樣子。
多出的部分
再往內側捲摺。

7 完成。

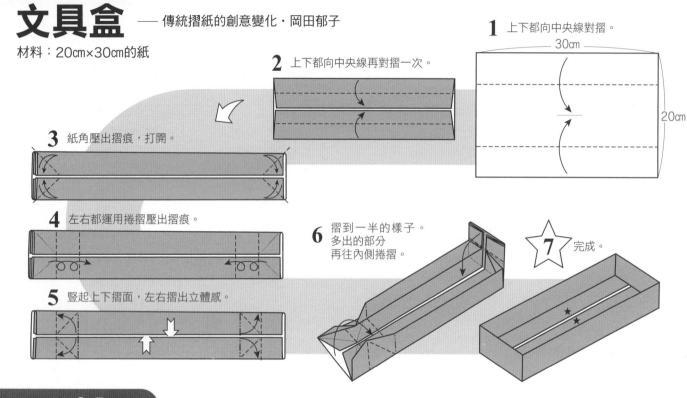

畚箕盛皿 —— 傳統摺紙的創意變化

材料：15cm×15cm的紙
※彩頁示範作品用的是和紙。

1 從⅓處往上摺。

2 摺起的部分，左右都往中央對摺。

3 打開、壓平。

4 正中間凸出的部分往下摺。
左右如圖示，斜斜地壓出摺線。

5 完成。

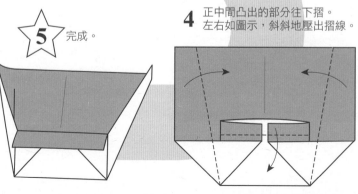

深盤 —— 原創摺紙作品‧遠藤和邦

材料：24cm×24cm的紙（大）18cm×18cm的紙（中）15cm×15cm的紙（小）

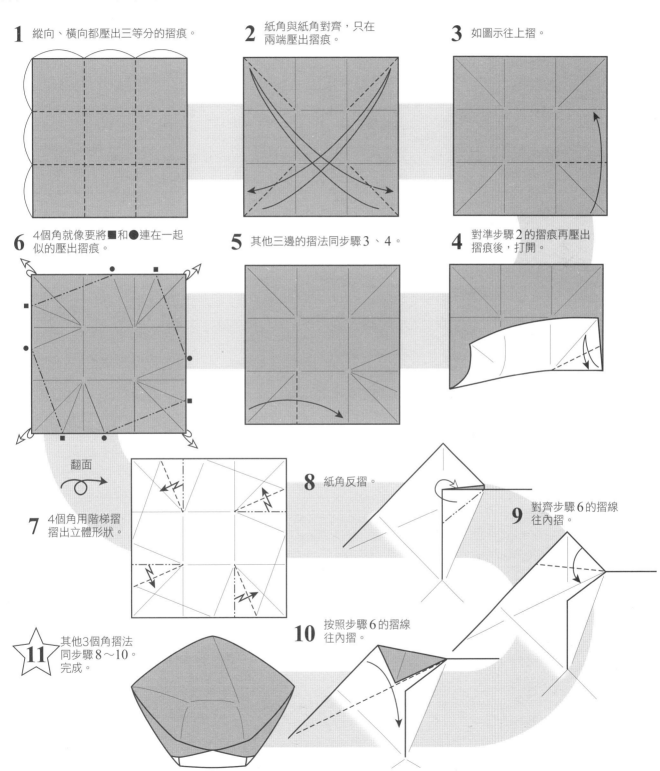

1 縱向、橫向都壓出三等分的摺痕。

2 紙角與紙角對齊，只在兩端壓出摺痕。

3 如圖示往上摺。

6 4個角就像要將■和●連在一起似的壓出摺痕。

5 其他三邊的摺法同步驟3、4。

4 對準步驟2的摺痕再壓出摺痕後，打開。

翻面

7 4個角用階梯摺摺出立體形狀。

8 紙角反摺。

9 對齊步驟6的摺線往內摺。

10 按照步驟6的摺線往內摺。

11 其他3個角摺法同步驟8～10。完成。

山茶花盤 —— 傳統摺法的創意變化

材料：15cm×15cm的紙

1 壓出交叉摺痕後，一邊對齊中央線對摺。

2 第二邊也對齊中央線對摺。

3 第三邊摺法一樣。

4 ①打開第一邊。②第四邊對齊中央線摺入。

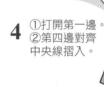

5 第一邊向下壓摺。

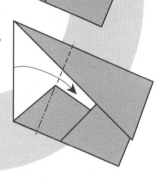

7 第二邊摺法同步驟6。

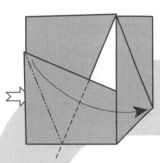

6 沿著正中央的摺邊，角對角摺成三角形，連結的部分再摺起。

8 第三邊繼續摺好。

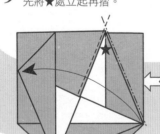

9 摺第四邊時，先將★處立起再摺。

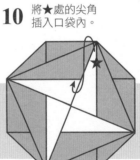

10 將★處的尖角插入口袋內。

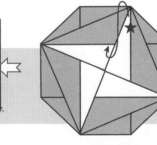

11 如圖示，其他3個●處的尖角也一一插入。

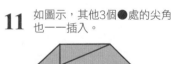
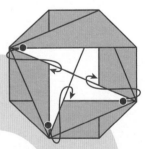

13 其他三面也重複同樣的摺法。

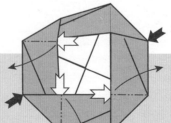

12 從內側立起摺面，使其立體。

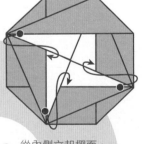
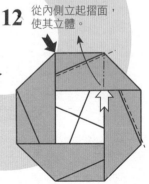

14 完成。

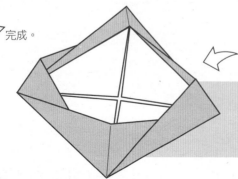

面紙套A — 傳統摺紙

面紙套B — 傳統摺紙的創意變化・麻生玲子

材料（39・40通用）：24cm×24cm的紙

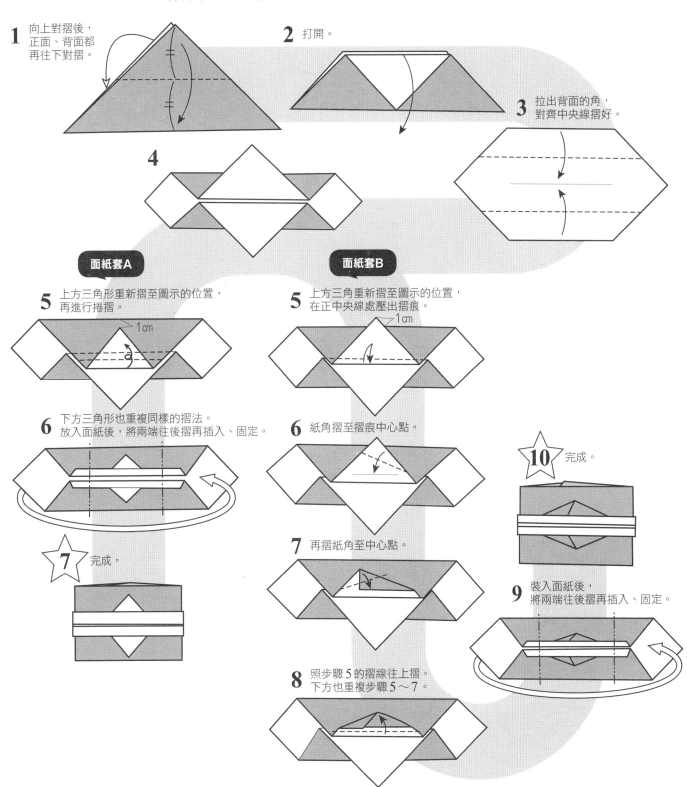

1 向上對摺後，正面、背面都再往下對摺。

2 打開。

3 拉出背面的角，對齊中央線摺好。

4

面紙套A

5 上方三角形重新摺至圖示的位置，再進行捲摺。
1cm

6 下方三角形也重複同樣的摺法。放入面紙後，將兩端往後摺再插入、固定。

7 完成。

面紙套B

5 上方三角重新摺至圖示的位置，在正中央線處壓出摺痕。
1cm

6 紙角摺至摺痕中心點。

7 再摺紙角至中心點。

8 照步驟5的摺線往上摺。下方也重複步驟5～7。

9 裝入面紙後，將兩端往後摺再插入、固定。

10 完成。

卡套A ── 原創摺紙作品・鈴木友助

材料：26cm×13cm的紙

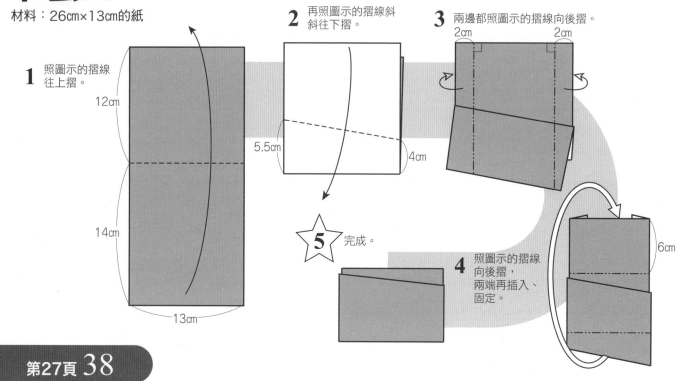

1 照圖示的摺線往上摺。

12cm
14cm
13cm

2 再照圖示的摺線斜斜往下摺。

5.5cm
4cm

3 兩邊都照圖示的摺線向後摺。

2cm 2cm

4 照圖示的摺線向後摺，兩端再插入、固定。

6cm

5 完成。

卡套B ── 原創摺紙作品・鈴木友助

材料：28cm×25cm的紙

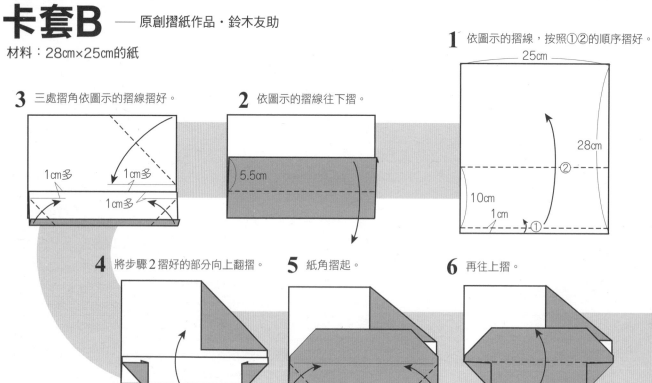

1 依圖示的摺線，按照①②的順序摺好。

25cm
28cm
10cm
1cm

2 依圖示的摺線往下摺。

5.5cm

3 三處摺角依圖示的摺線摺好。

1cm多
1cm多
1cm多

4 將步驟2摺好的部分向上翻摺。

5 紙角摺起。

6 再往上摺。

零錢包 —— 傳統摺紙

材料：20cm×20cm的紙、厚紙板

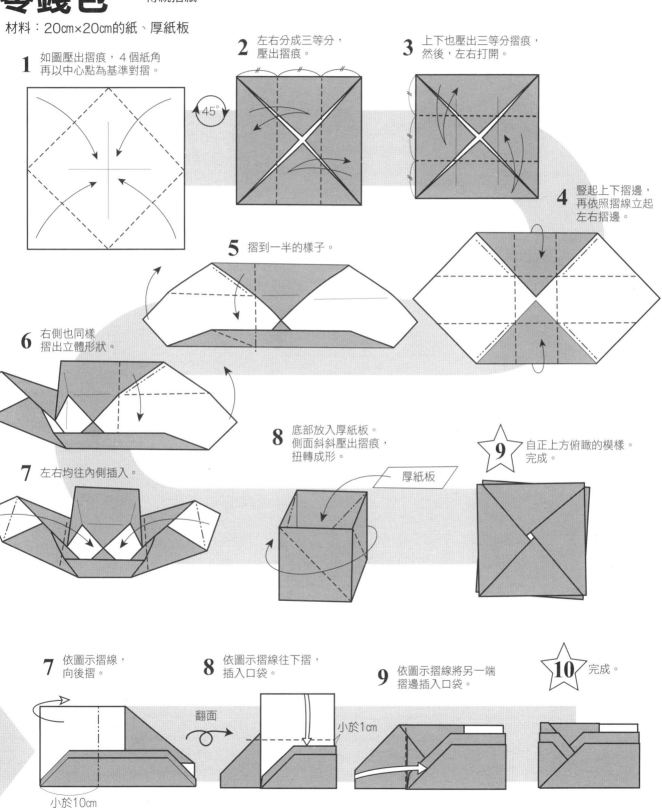

1 如圖壓出摺痕，4 個紙角再以中心點為基準對摺。

45°

2 左右分成三等分，壓出摺痕。

3 上下也壓出三等分摺痕，然後，左右打開。

4 豎起上下摺邊，再依照摺線立起左右摺邊。

5 摺到一半的樣子。

6 右側也同樣摺出立體形狀。

7 左右均往內側插入。

8 底部放入厚紙板。側面斜斜壓出摺痕，扭轉成形。

厚紙板

9 自正上方俯瞰的模樣。完成。

7 依圖示摺線，向後摺。

小於10cm

翻面

8 依圖示摺線往下摺，插入口袋。

小於1cm

9 依圖示摺線將另一端摺邊插入口袋。

10 完成。

襯衫型牙籤套
餐巾型牙籤套 —— 以上均是傳統摺紙的創意變化・岡田郁子

材料（41）：7.5cm×15cm的紙　材料（42）：7.5cm×7.5cm的紙

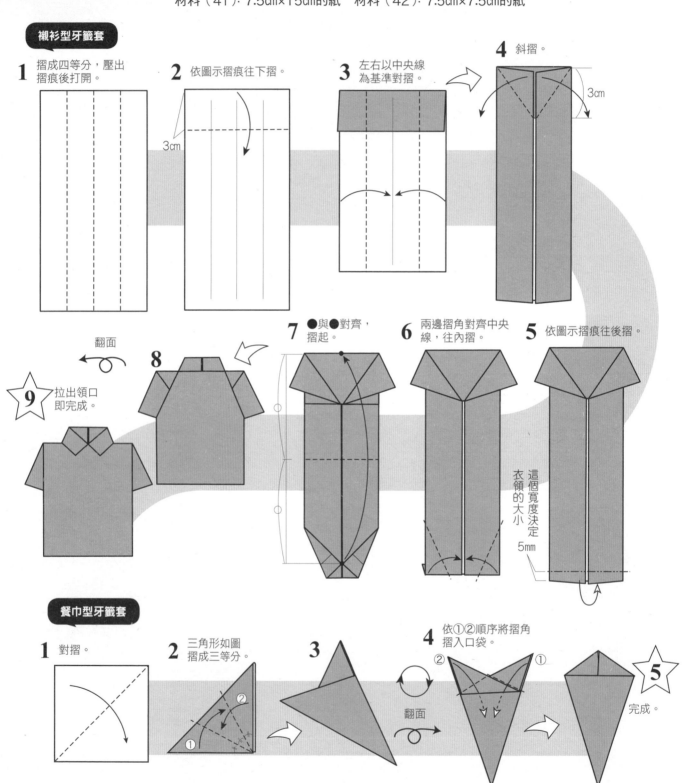

襯衫型牙籤套

1 摺成四等分，壓出摺痕後打開。

2 依圖示摺痕往下摺。 3cm

3 左右以中央線為基準對摺。

4 斜摺。 3cm

5 依圖示摺痕往後摺。

6 兩邊摺角對齊中央線，往內摺。

7 ●與●對齊，摺起。

8

9 拉出領口即完成。 翻面

這個寬度決定衣領的大小 5mm

餐巾型牙籤套

1 對摺。

2 三角形如圖摺成三等分。

3

4 依①②順序將摺角摺入口袋。 翻面

5 完成。

長夾A

長夾B —— 以上均為傳統摺紙

材料（43・44通用）：35cm×90cm的紙

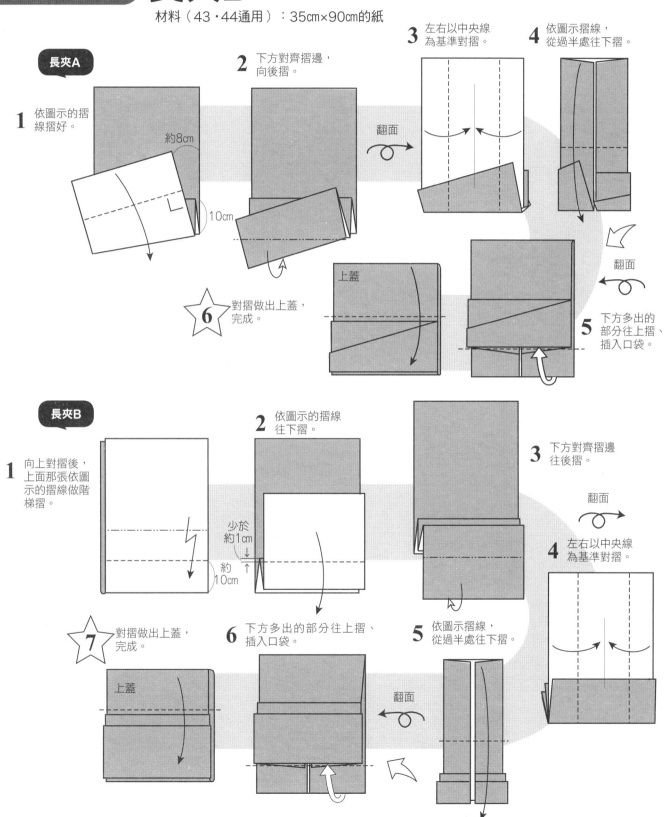

長夾A

1 依圖示的摺線摺好。

約8cm

10cm

2 下方對齊摺邊，向後摺。

3 左右以中央線為基準對摺。

翻面

4 依圖示摺線，從過半處往下摺。

翻面

5 下方多出的部分往上摺、插入口袋。

6 對摺做出上蓋，完成。

上蓋

長夾B

1 向上對摺後，上面那張依圖示的摺線做階梯摺。

少於約1cm

約10cm

2 依圖示的摺線往下摺。

3 下方對齊摺邊往後摺。

翻面

4 左右以中央線為基準對摺。

5 依圖示摺線，從過半處往下摺。

翻面

6 下方多出的部分往上摺、插入口袋。

7 對摺做出上蓋，完成。

上蓋

直式報紙購物袋 — 傳統摺紙的創意變化·岡田郁子

材料：報紙1張　⅛大小（20cm×31cm）的報紙4張

1 上下都對齊中央線多出1cm處，對摺。

2 左右各預留5cm，在上下重疊的部分塗上漿糊。右邊從4cm處的摺線往左摺，左邊再對齊右邊摺線往右摺。

漿糊

5cm

5cm

4cm

3 右邊摺起的4cm處塗上漿糊，插入左邊。

4 ①處的邊角都壓出摺痕後打開。再從②處摺線往上摺。

① ② ①

12cm

步驟5～9的摺法同第95頁。

10 打開。

11 把手貼在內側後，撐開。完成！

提把

1 依圖示摺線摺起紙角。

⅛張報紙

約7cm

2 摺出7mm的寬度後，再往右上捲起。

3 捲到最後，用漿糊黏緊紙角。兩端再摺一下，塗上漿糊。

漿糊

4 在三等分的位置往後摺。

5 做2個備用。

提把底座

1 上下對摺。

⅛張報紙

2 左右對摺。

3 左右再對摺。

4 做2個備用。

提把塗上漿糊，插入摺好的底座就大功告成。兩者合體後就能黏在購物袋的內側。

橫式報紙購物袋 — 傳統摺紙的創意變化·岡田郁子

材料：報紙1張　⅛大小（20cm×31cm）的報紙4張

1 上下都對齊中央線多出1cm處，對摺。

2 左右各預留5cm，在上下重疊的部分塗上漿糊。右邊從4cm處的摺線往左摺，左邊再對齊右邊摺線往右摺。

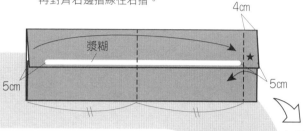

4cm
漿糊
5cm
5cm

3 右邊摺起的4cm處塗上漿糊，插入左邊。

5 打開、壓平。

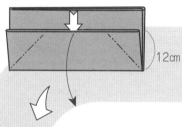

12cm

4 ①處的邊角都壓出摺痕後打開。再從②處摺線往上摺。

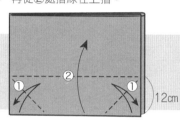

① ② ①
12cm

6 往下摺。

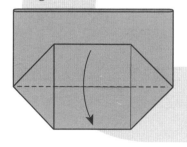

7 上下兩層一起依圖示的摺線往上摺。

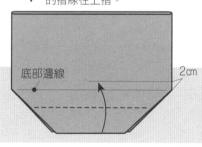

底部邊線
2cm

8 打開至步驟6的狀態。

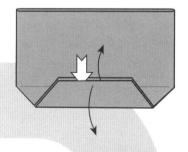

11 將第94頁做好的把手貼在內側就完成囉！

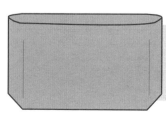

10 打開。

9 在圖示的位置塗上漿糊，再按①②的順序摺好。

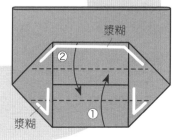

漿糊
②
①
漿糊

祥鶴紅包袋A —— 傳統摺紙的創意變化・麻生玲子

材料：18cm×18cm的紙

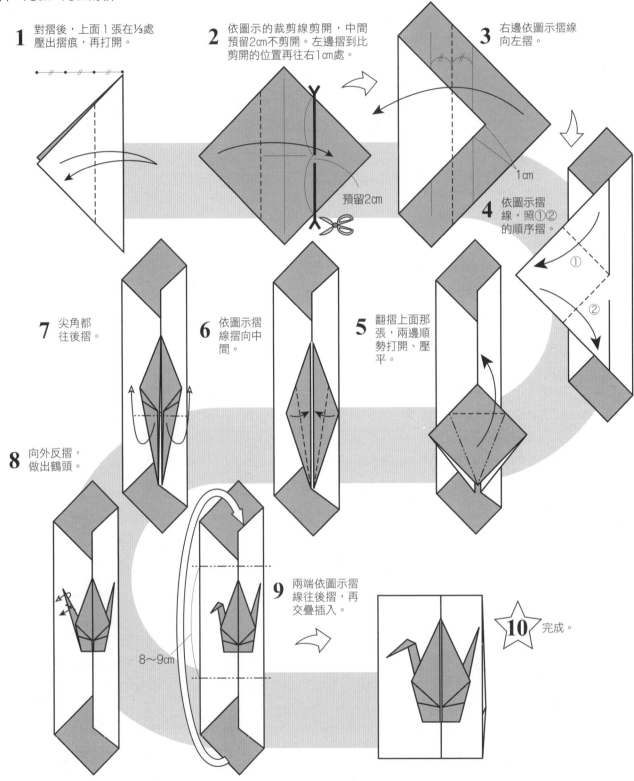

1 對摺後，上面１張在⅓處壓出摺痕，再打開。

2 依圖示的裁剪線剪開，中間預留2cm不剪開。左邊摺到比剪開的位置再往右1cm處。

預留2cm

3 右邊依圖示摺線向左摺。

1cm

4 依圖示摺線，照①②的順序摺。

5 翻摺上面那張，兩邊順勢打開、壓平。

6 依圖示摺線摺向中間。

7 尖角都往後摺。

8 向外反摺，做出鶴頭。

8~9cm

9 兩端依圖示摺線往後摺，再交疊插入。

10 完成。

祥鶴紅包袋B —— 傳統摺紙的創意變化・岡田郁子

材料：15cm×15cm的紙

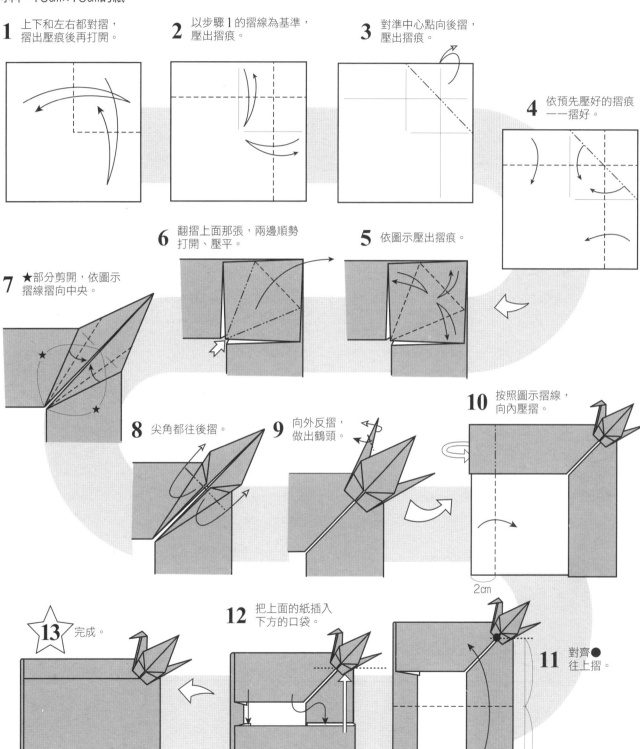

1 上下和左右都對摺，摺出壓痕後再打開。

2 以步驟1的摺線為基準，壓出摺痕。

3 對準中心點向後摺，壓出摺痕。

4 依預先壓好的摺痕一一摺好。

6 翻摺上面那張，兩邊順勢打開、壓平。

5 依圖示壓出摺痕。

7 ★部分剪開，依圖示摺線摺向中央。

8 尖角都往後摺。

9 向外反摺，做出鶴頭。

10 按照圖示摺線，向內壓摺。

2cm

11 對齊●往上摺。

12 把上面的紙插入下方的口袋。

13 完成。

第33頁 49	直紋紅包袋
第33頁 50	禮籤紅包袋
第33頁 51	心心相印紅包袋

—— 以上均是傳統摺紙的創意變化・麻生玲子
材料（49～51通用）：15cm×15cm的紙

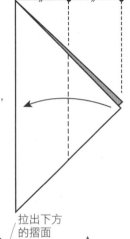

1 左右對摺後，
再對摺。

直紋紅包袋

2 取上面1張
對齊摺邊摺
起。

3 再往後摺。

4 下面1張對
齊步驟3
的摺邊摺
起。

5 將下方的摺
面拉出、壓
在下面。上
下兩端依圖
示的摺線向
後摺，再交
疊插入。

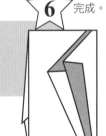

拉出下方
的摺面

8～9cm

6 完成。

禮籤紅包袋

2 取上面1張
往右翻摺。

3 稍稍斜斜地
做出階梯
摺。

4 上下兩端依
圖示的摺線
向後摺，再
交疊插入。
8～9cm

5 完成。

心心相印紅包袋

2 依圖示，壓
出摺痕。

3 如圖示剪裁
線剪出半心
形，再往右
翻摺1張。

4 上下兩端依
圖示的摺線
向後摺，再
交疊插入。
8～9cm

2cm

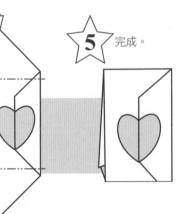

5 完成。

貓咪紅包袋 —— 原創摺紙作品・岡田郁子

材料：15cm×15cm的紙

1 對摺後，往下翻摺1張。

2 打開。

3 依圖示的摺線摺兩邊。

3cm　　3cm

5 拉出內側的摺面。

4 左右都對齊中心線對摺。

6 抓起摺角，往上翻摺。

7 尖角往外摺。

8 另一邊也重複步驟5～7，下端再向上摺出細邊。

9 依圖示摺線往上摺，讓後面的角露出來。

11 畫上可愛貓臉。完成！

10 下方做階梯摺，上方依圖示摺線向下摺進貓臉下方。

5.5cm

狗狗紅包袋 —— 傳統摺紙

材料：15cm×15cm的紙

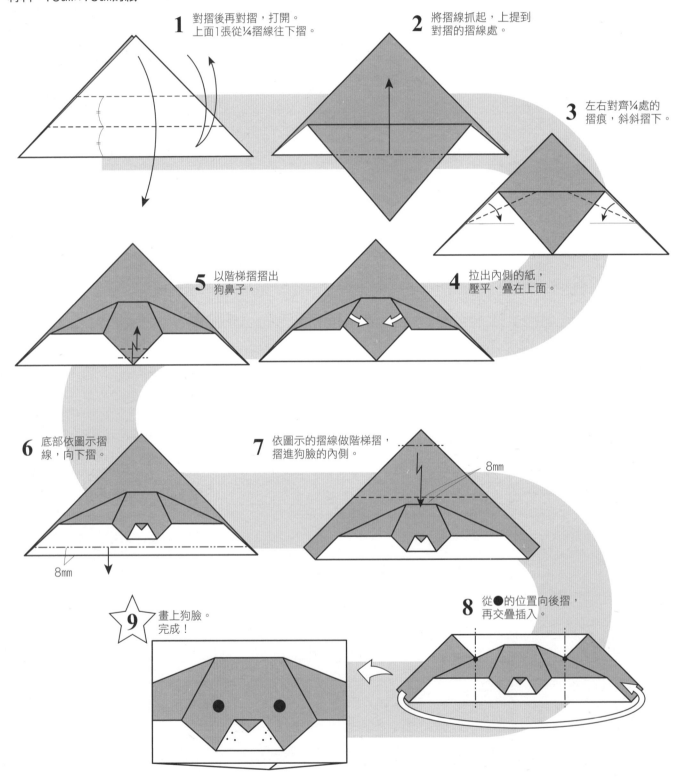

1 對摺後再對摺，打開。
上面1張從¼摺線往下摺。

2 將摺線抓起，上提到
對摺的摺線處。

3 左右對齊¼處的
摺痕，斜斜摺下。

5 以階梯摺摺出
狗鼻子。

4 拉出內側的紙，
壓平、疊在上面。

6 底部依圖示摺
線，向下摺。

8mm

7 依圖示的摺線做階梯摺，
摺進狗臉的內側。

8mm

8 從●的位置向後摺，
再交疊插入。

9 畫上狗臉。
完成！

企鵝紅包袋 —— 原創摺紙作品·岡田郁子

材料：15cm×15cm的紙

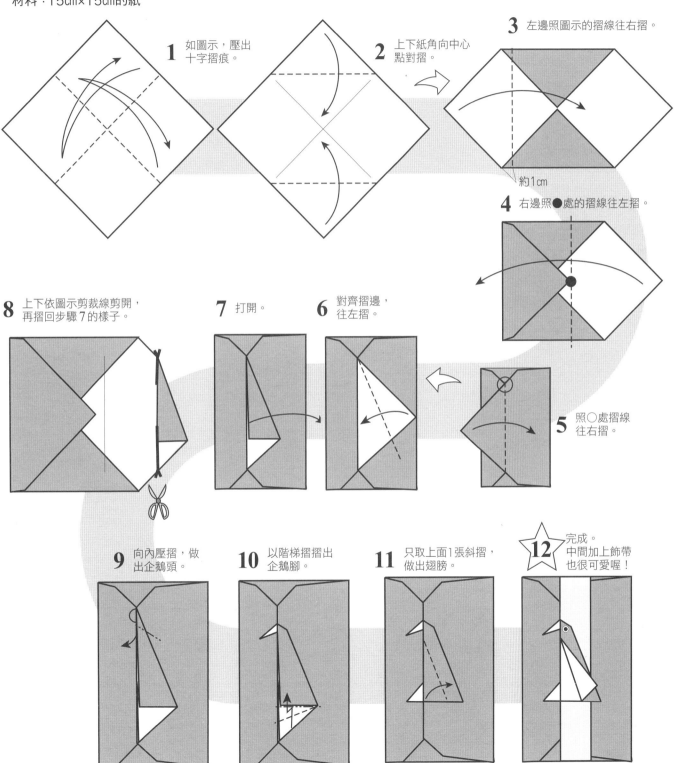

1 如圖示，壓出十字摺痕。

2 上下紙角向中心點對摺。

3 左邊照圖示的摺線往右摺。

約1cm

4 右邊照●處的摺線往左摺。

8 上下依圖示剪裁線剪開，再摺回步驟7的樣子。

7 打開。

6 對齊摺邊，往左摺。

5 照○處摺線往右摺。

9 向內壓摺，做出企鵝頭。

10 以階梯摺摺出企鵝腳。

11 只取上面1張斜摺，做出翅膀。

12 完成。中間加上飾帶也很可愛喔！

兔兔紅包袋A —— 原創摺紙作品·岡田郁子

材料：25cm×25cm的紙

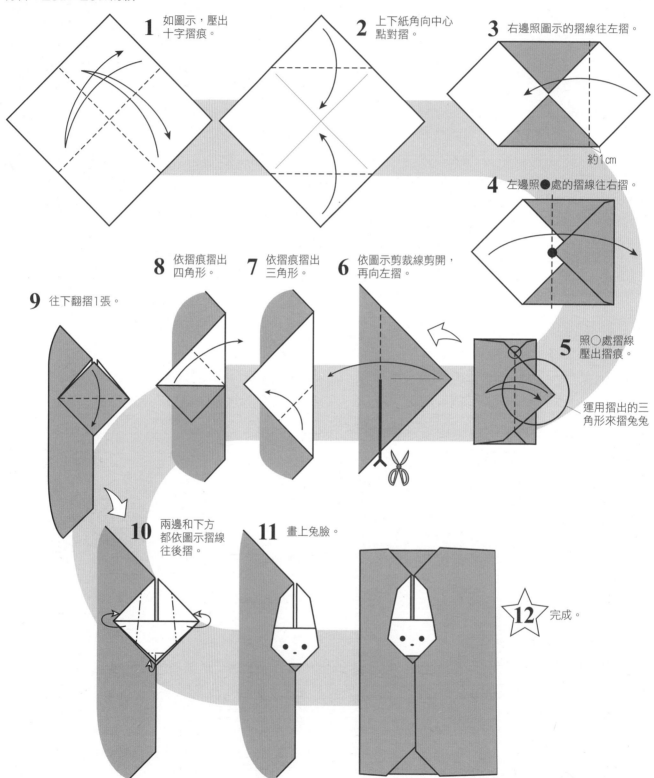

1 如圖示，壓出十字摺痕。

2 上下紙角向中心點對摺。

3 右邊照圖示的摺線往左摺。

約1cm

4 左邊照●處的摺線往右摺。

5 照○處摺線壓出摺痕。

運用摺出的三角形來摺兔兔

6 依圖示剪裁線剪開，再向左摺。

7 依摺痕摺出三角形。

8 依摺痕摺出四角形。

9 往下翻摺1張。

10 兩邊和下方都依圖示摺線往後摺。

11 畫上兔臉。

12 完成。

魚兒紅包袋 —— 原創摺紙作品・岡田郁子

材料：15cm×15cm的紙

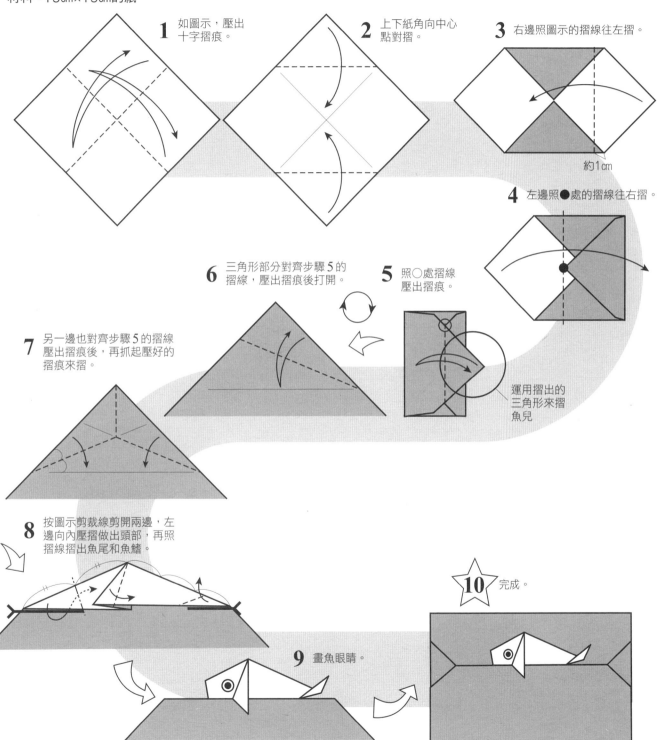

1 如圖示，壓出十字摺痕。

2 上下紙角向中心點對摺。

3 右邊照圖示的摺線往左摺。

約1cm

4 左邊照●處的摺線往右摺。

6 三角形部分對齊步驟5的摺線，壓出摺痕後打開。

5 照○處摺線壓出摺痕。

運用摺出的三角形來摺魚兒

7 另一邊也對齊步驟5的摺線壓出摺痕後，再抓起壓好的摺痕來摺。

8 按圖示剪裁線剪開兩邊，左邊向內壓摺做出頭部，再照摺線摺出魚尾和魚鰭。

9 畫魚眼睛。

10 完成。

兔兔紅包袋B —— 原創摺紙作品・岡田郁子

材料：15cm×15cm的紙

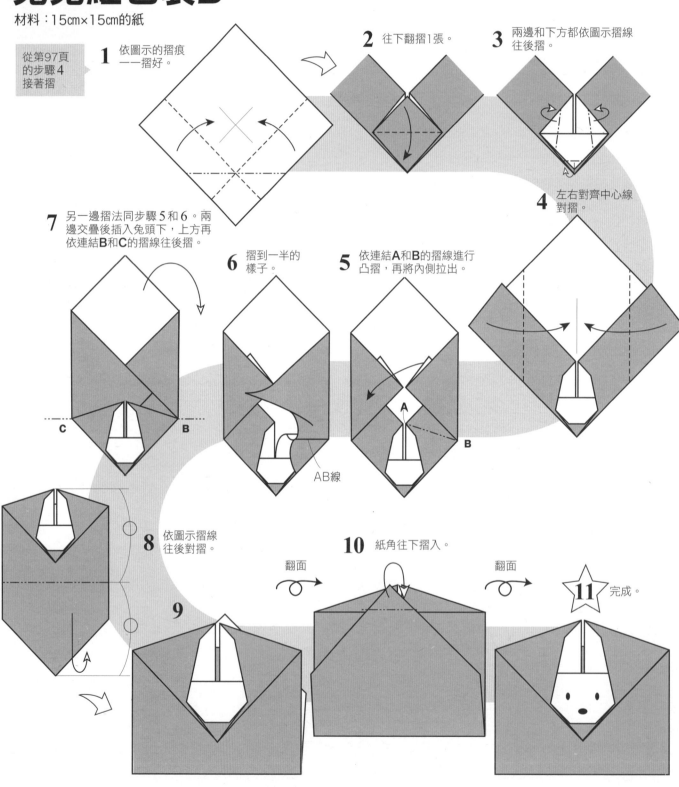

從第97頁的步驟4接著摺

1 依圖示的摺痕一一摺好。

2 往下翻摺1張。

3 兩邊和下方都依圖示摺線往後摺。

4 左右對齊中心線對摺。

5 依連結A和B的摺線進行凸摺，再將內側拉出。

6 摺到一半的樣子。

AB線

7 另一邊摺法同步驟5和6。兩邊交疊後插入兔頭下，上方再依連結B和C的摺線往後摺。

8 依圖示摺線往後對摺。

9

10 紙角往下摺入。

翻面

翻面

11 完成。

摺六邊形信紙 —— 傳統摺紙

材料：長方形的便條紙或信紙

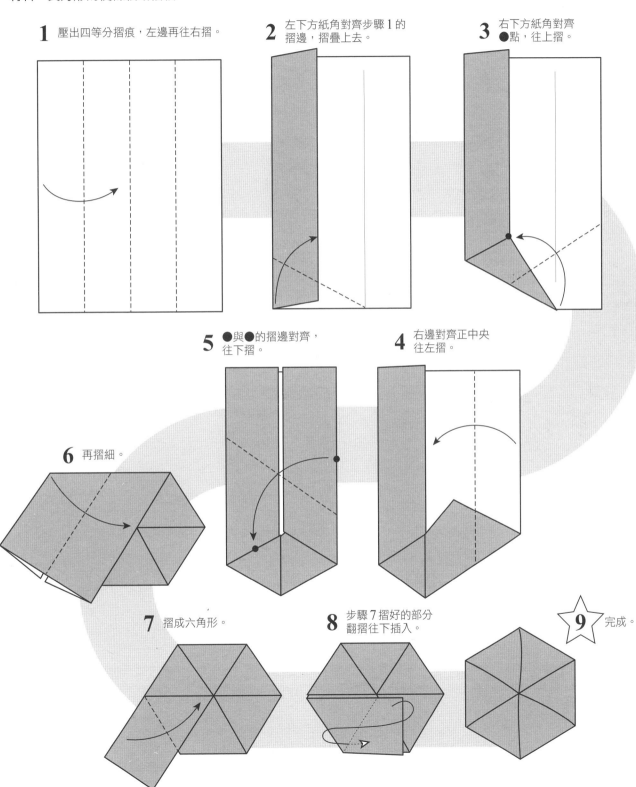

1 壓出四等分摺痕，左邊再往右摺。

2 左下方紙角對齊步驟1的摺邊，摺疊上去。

3 右下方紙角對齊●點，往上摺。

5 ●與●的摺邊對齊，往下摺。

4 右邊對齊正中央往左摺。

6 再摺細。

7 摺成六角形。

8 步驟7摺好的部分翻摺往下插入。

9 完成。

摺四邊形信紙 —— 傳統摺紙

材料：長方形的便條紙或信紙

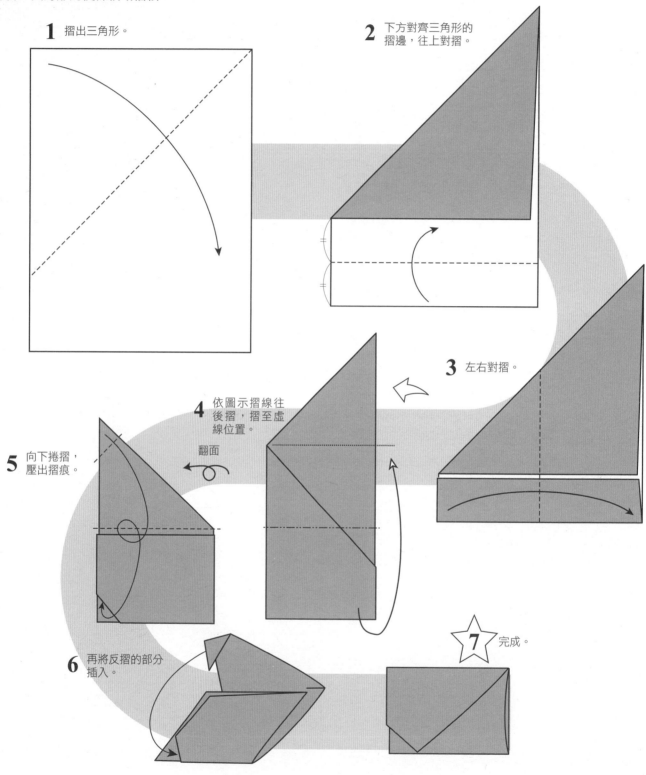

1 摺出三角形。

2 下方對齊三角形的摺邊，往上對摺。

3 左右對摺。

4 依圖示摺線往後摺，摺至虛線位置。

翻面

5 向下捲摺，壓出摺痕。

6 再將反摺的部分插入。

7 完成。

摺心心相印信紙 —— 傳統摺紙

材料：長方形的便條紙或信紙

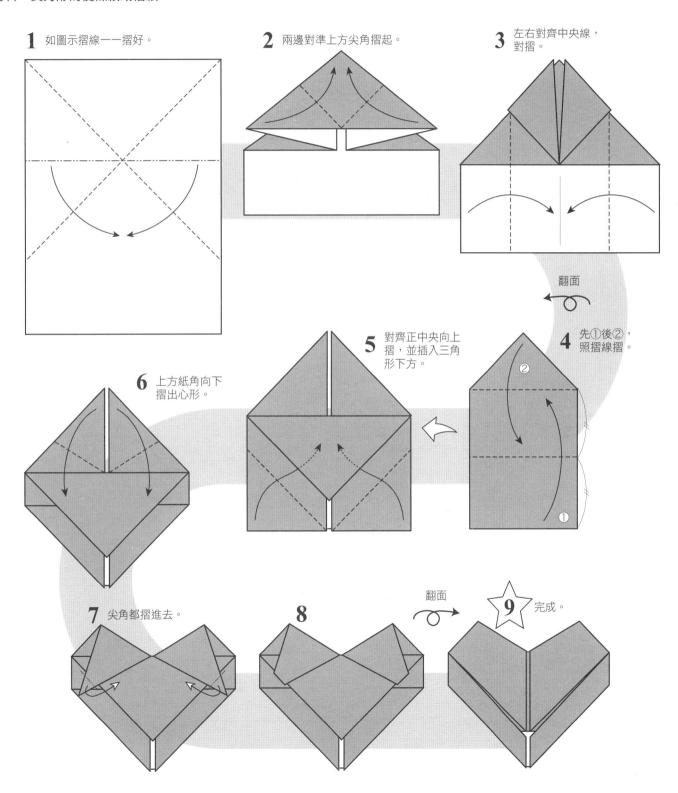

1 如圖示摺線——摺好。

2 兩邊對準上方尖角摺起。

3 左右對齊中央線，對摺。

翻面

4 先①後②，照摺線摺。

5 對齊正中央向上摺，並插入三角形下方。

6 上方紙角向下摺出心形。

7 尖角都摺進去。

8

翻面

9 完成。

摺小魚信紙 —— 傳統摺紙

材料：長方形的便條紙或信紙

1 摺出三角形。

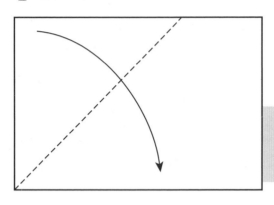

2 另一邊也向下摺成三角形。

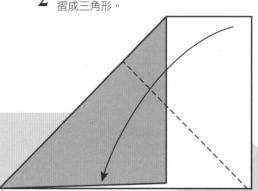

3 向下對摺。

4 依圖示摺線，左邊向前摺，右邊向後摺。

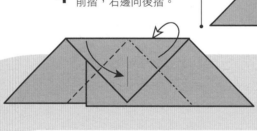

5 左邊再向前對摺，右邊則向後對摺。

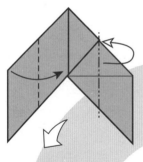

6 依圖示摺線，左下角向前摺，右下角向後摺。

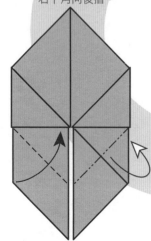

7 A和B交叉疊合。

8 完成。

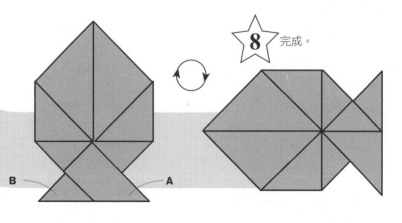

B A

摺襯衫信紙 —— 傳統摺紙

材料：長方形的便條紙或信紙

1 壓出四等分的摺痕。

2 紙角摺成三角形。

3 左右對齊中央線對摺。

4 從內側打開、壓平。

5 下方往後反摺一點點。

這個寬度決定衣領的大小

6 摺角對齊中央線摺出三角形。

7 ●和●兩點對齊，往上摺。

8

翻面

9 拉出衣領，完成。

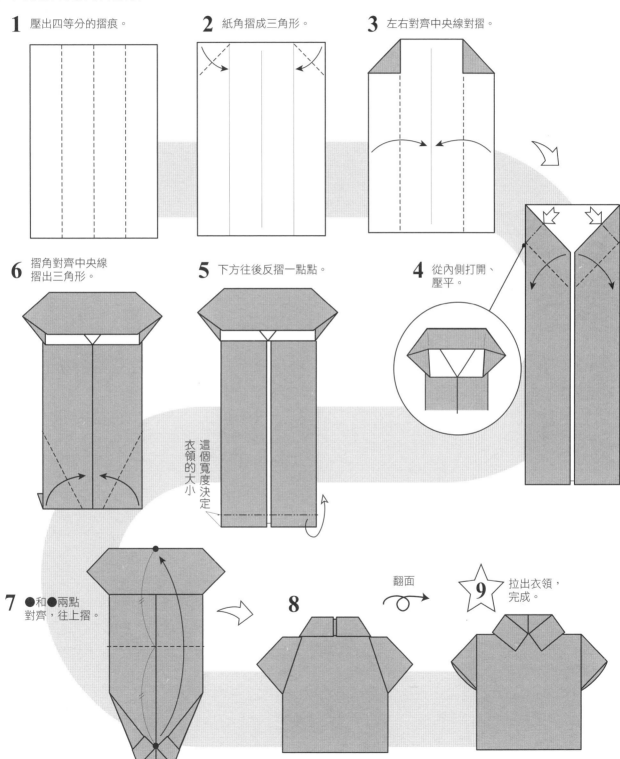

摺展翼信紙 — 傳統摺紙

材料：長方形的便條紙或信紙

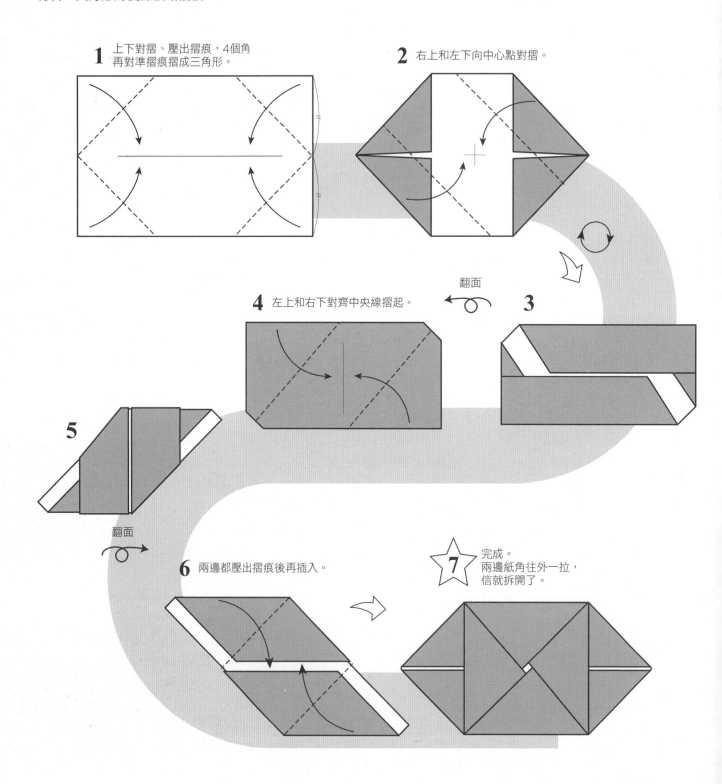

1 上下對摺、壓出摺痕，4個角
再對準摺痕摺成三角形。

2 右上和左下向中心點對摺。

4 左上和右下對齊中央線摺起。

翻面

3

5

翻面

6 兩邊都壓出摺痕後再插入。

7 完成。
兩邊紙角往外一拉，
信就拆開了。

迷你信封

—— 傳統紙雕

材料：標準明信片（作為紙樣）
　　　12cm×15cm的紙（摺紙用）

裁切圖

1 在標準尺寸的明信片上按照裁切圖標示，把多餘部分剪掉。再一一壓出摺痕。

2 打開。

3 取步驟1剪掉的☆部分，用透明膠帶固定，再將4個角剪掉。

剪掉

5mm

剪掉

用透明膠帶黏起來固定

5mm

☆

利用步驟1剪掉的☆部分

4 實物大的紙樣完成。

☆

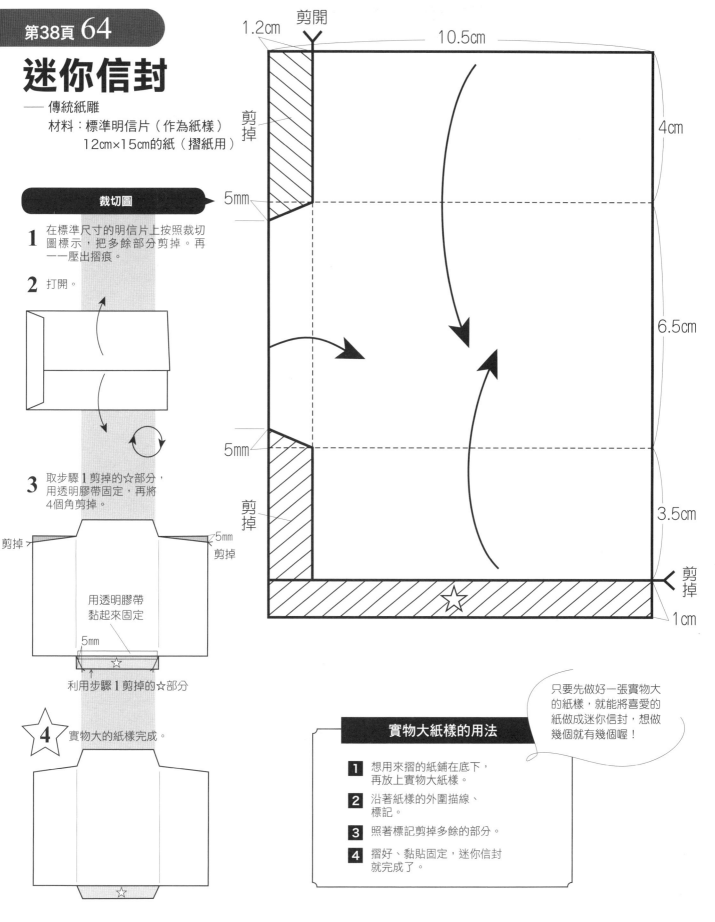

1.2cm

剪開

10.5cm

剪掉

5mm

4cm

6.5cm

5mm

3.5cm

剪掉

剪掉

☆

1cm

只要先做好一張實物大的紙樣，就能將喜愛的紙做成迷你信封，想做幾個就有幾個喔！

實物大紙樣的用法

1 想用來摺的紙鋪在底下，再放上實物大紙樣。

2 沿著紙樣的外圍描線、標記。

3 照著標記剪掉多餘的部分。

4 摺好、黏貼固定，迷你信封就完成了。

襯衫紅包袋 —— 傳統摺紙的創意變化・岡田郁子

材料：長方形的便條紙或信紙

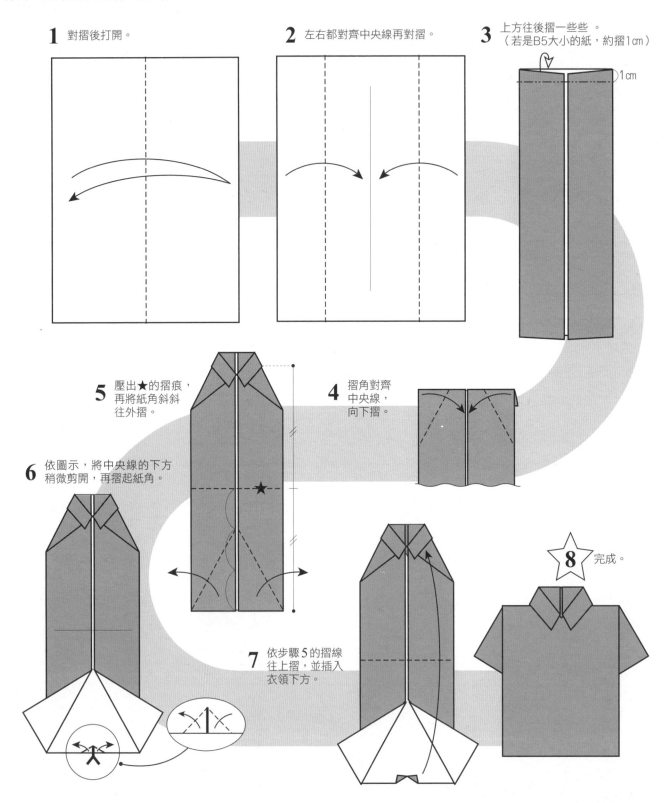

1 對摺後打開。

2 左右都對齊中央線再對摺。

3 上方往後摺一些些 。
（若是B5大小的紙，約摺1cm）
1cm

5 壓出★的摺痕，
再將紙角斜斜
往外摺。

4 摺角對齊
中央線，
向下摺。

6 依圖示，將中央線的下方
稍微剪開，再摺起紙角。

7 依步驟5的摺線
往上摺，並插入
衣領下方。

8 完成。

點心袋 —— 傳統摺紙

材料：長方形的紙

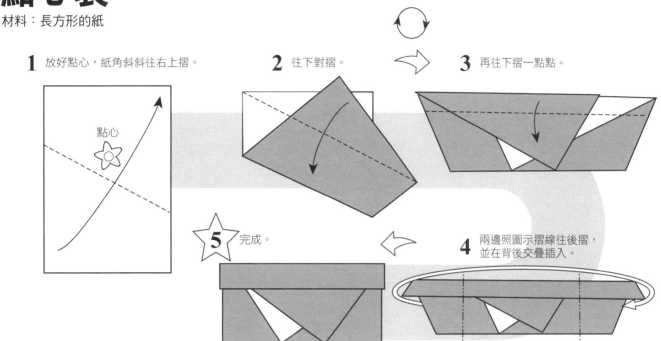

1 放好點心，紙角斜斜往右上摺。

點心

2 往下對摺。

3 再往下摺一點點。

5 完成。

4 兩邊照圖示摺線往後摺，並在背後交疊插入。

藥包 —— 傳統摺紙

材料：正方形紙張

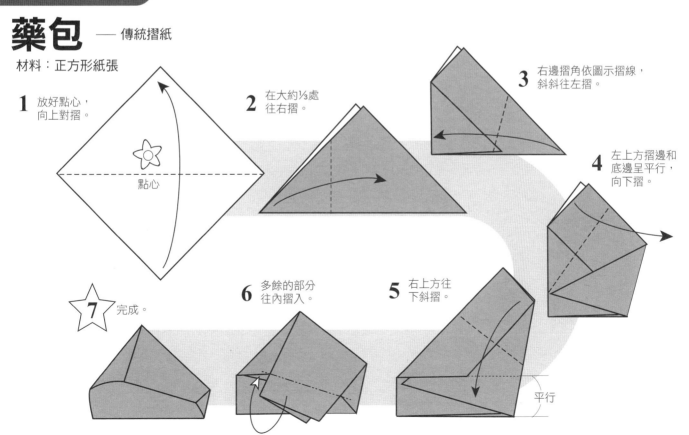

1 放好點心，向上對摺。

點心

2 在大約⅓處往右摺。

3 右邊摺角依圖示摺線，斜斜往左摺。

4 左上方摺邊和底邊呈平行，向下摺。

7 完成。

6 多餘的部分往內摺入。

5 右上方往下斜摺。

平行

四角疊紙紅包袋A

四角疊紙紅包袋B

── 以上均是傳統摺紙的創意變化・岡田郁子

材料（66・67通用）：15cm×15cm的紙

2 按照①②順序，只在邊邊壓出摺痕。

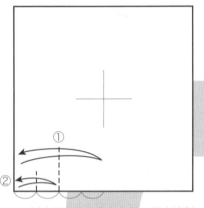

1 上下和左右對摺後，只在中央壓出摺痕即打開。

> 四角疊紙紅包袋A

3 以步驟2的摺痕為起點，將底邊對齊中心點向上摺。

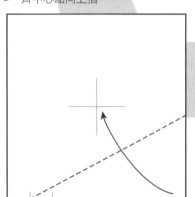

4 左上紙角對齊步驟3的摺邊向下摺。

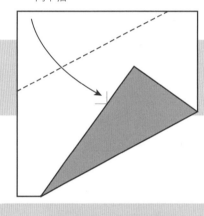

對齊摺好。

5

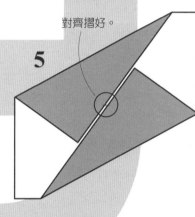

> 四角疊紙紅包袋B

翻面

6 左右從1cm處向中間摺。

1cm

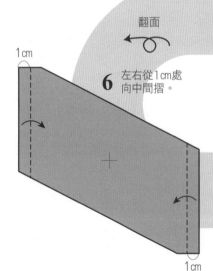

1cm

7 左右摺邊對齊中心點，往中間摺。

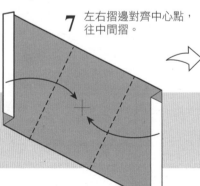

8 全部打開。

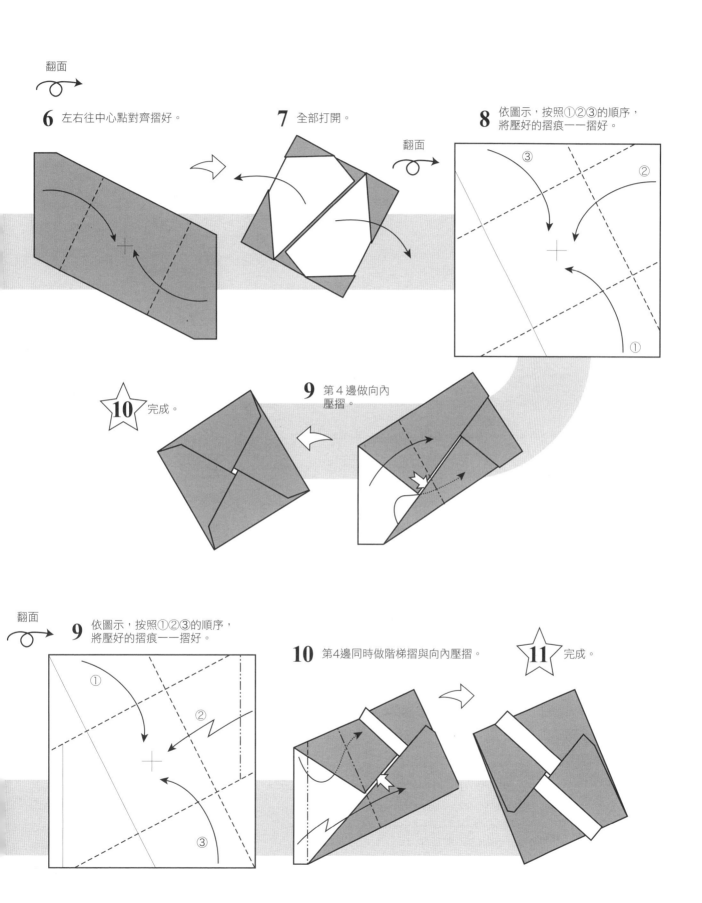

翻面

6 左右往中心點對齊摺好。

7 全部打開。

翻面

8 依圖示,按照①②③的順序,
將壓好的摺痕一一摺好。

③

②

①

10 完成。

9 第4邊做向內
壓摺。

翻面

9 依圖示,按照①②③的順序,
將壓好的摺痕一一摺好。

①

②

③

10 第4邊同時做階梯摺與向內壓摺。

11 完成。

祥鶴與吉利鮑禮金袋 —— 傳統摺紙的創意變化・岡田郁子

材料：37cm×50cm的紙（禮金袋）　37cm×1.5cm的紙2張（飾帶）※彩頁示範作品用的是和紙

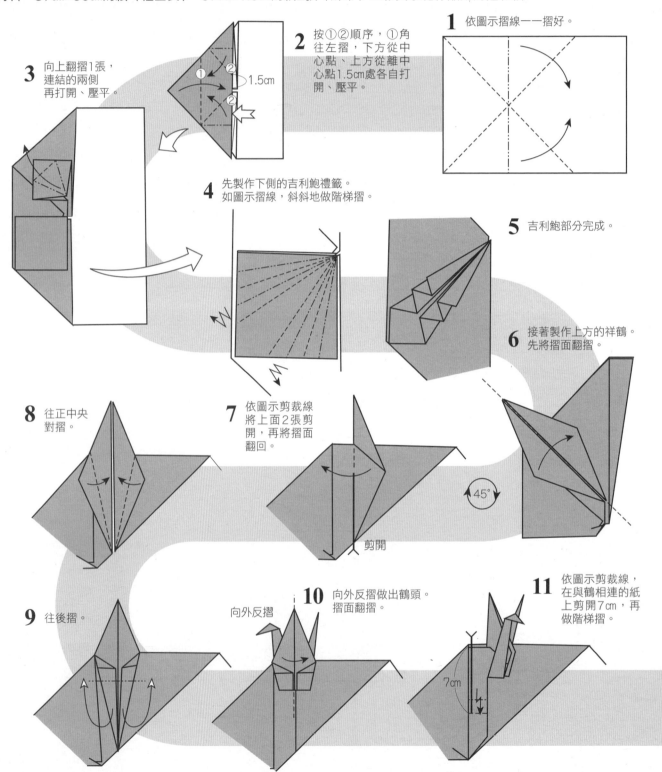

1 依圖示摺線一一摺好。

2 按①②順序，①角往左摺，下方從中心點、上方從離中心點1.5cm處各自打開、壓平。

1.5cm

3 向上翻摺1張，連結的兩側再打開、壓平。

4 先製作下側的吉利鮑禮籤。如圖示摺線，斜斜地做階梯摺。

5 吉利鮑部分完成。

6 接著製作上方的祥鶴。先將摺面翻摺。

7 依圖示剪裁線將上面2張剪開，再將摺面翻回。

剪開

45°

8 往正中央對摺。

9 往後摺。

10 向外反摺做出鶴頭。摺面翻摺。

向外反摺

11 依圖示剪裁線，在與鶴相連的紙上剪開7cm，再做階梯摺。

7cm

祥鶴禮金袋 —— 傳統摺紙的創意變化・岡田郁子

材料：26cm×26cm的紙（禮金袋）　7.5cm×7.5cm的紙（裝飾）

※彩頁示範作品用的是和紙

1 依圖示剪裁線將裝飾用的紙剪半。

7.5cm

7.5cm

剪開

2 按照①②③的順序壓出摺痕。

①
②
③

3 向下捲摺。

翻面

4 往後斜摺，做出鶴頭。

5

6 依圖示摺線，將禮金袋的紙按照①②順序摺好。

26cm

26cm

①
②

9cm　9cm　8cm

7 依圖示摺線，往內側摺1張。

0.5cm

約2cm

8 貼上鶴頭和三角形裝飾，上下再依圖示摺線往後摺。

4cm

4cm

黏貼

9 完成。

12 調整鶴的角度。

13 按照①②③的順序，再依圖示的摺線摺出禮金袋。

4.5cm　3.5cm

①
②
③

1.5cm　1cm　2cm

14 夾入紅紙，完成。

這2處都夾入紅紙（飾帶）

祥鶴與壽龜禮金袋 —— 傳統摺紙的創意變化・岡田郁子

材料：24cm×34cm的紙　※彩頁示範作品用的是和紙

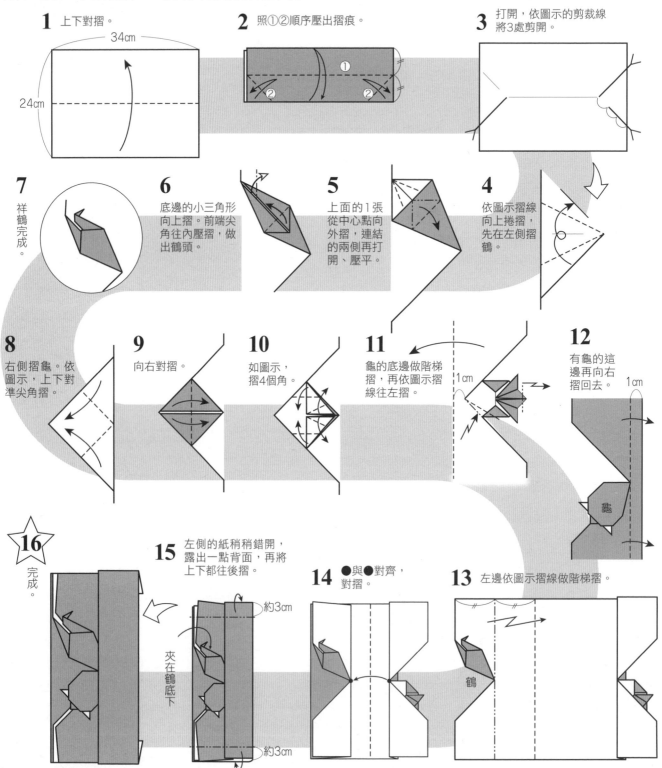

1 上下對摺。

34cm

24cm

2 照①②順序壓出摺痕。

①
②　②

3 打開，依圖示的剪裁線將3處剪開。

7 祥鶴完成。

6 底邊的小三角形向上摺。前端尖角往內壓摺，做出鶴頭。

5 上面的1張從中心點向外摺，連結的兩側再打開、壓平。

4 依圖示摺線向上捲摺，先在左側摺鶴。

8 右側摺龜。依圖示，上下對準尖角摺。

9 向右對摺。

10 如圖示，摺4個角。

11 龜的底邊做階梯摺，再依圖示摺線往左摺。

1cm

12 有龜的這邊再向右摺回去。

1cm

龜

16 完成。

15 左側的紙稍稍錯開，露出一點背面，再將上下都往後摺。

約3cm

夾在鶴底下

約3cm

14 ●與●對齊，對摺。

13 左邊依圖示摺線做階梯摺。

鶴

禮籤萬用袋A

禮籤萬用袋B

以上均是傳統摺紙的創意變化。
岡田郁子

材料（73・74通用）：24.5cm×33cm的紙 ※彩頁示範作品用的是和紙

禮籤萬用袋A

1 依圖示的摺線，摺出三角形。

3.5cm

2 依圖示的摺線，再摺一個三角形。

9.5cm

3 依圖示的摺線做階梯摺。

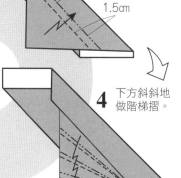

4.5cm

1.5cm

4 下方斜斜地做階梯摺。

5 兩端往後摺。

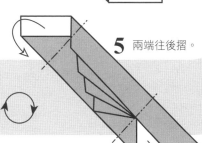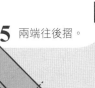

6 完成。

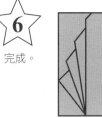

禮籤萬用袋B

1 依圖示摺線，向右斜摺。

2 依圖示摺線做捲摺，壓出摺痕再打開。

3 從左邊數來第2道摺痕往右上摺。

4 尖角對齊摺邊，往左摺。

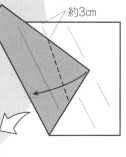

約3cm

5 從右邊數來第2道摺痕往左下摺。

6 做階梯摺。

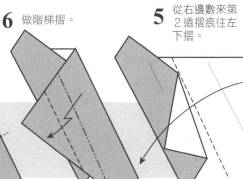

7 兩端往後摺。

4～5cm

8 完成。

以上均是傳統摺紙的創意變化・
岡田郁子

材料（75～77通用）：24.5cm×33cm的紙　※彩頁示範作品用的是和紙

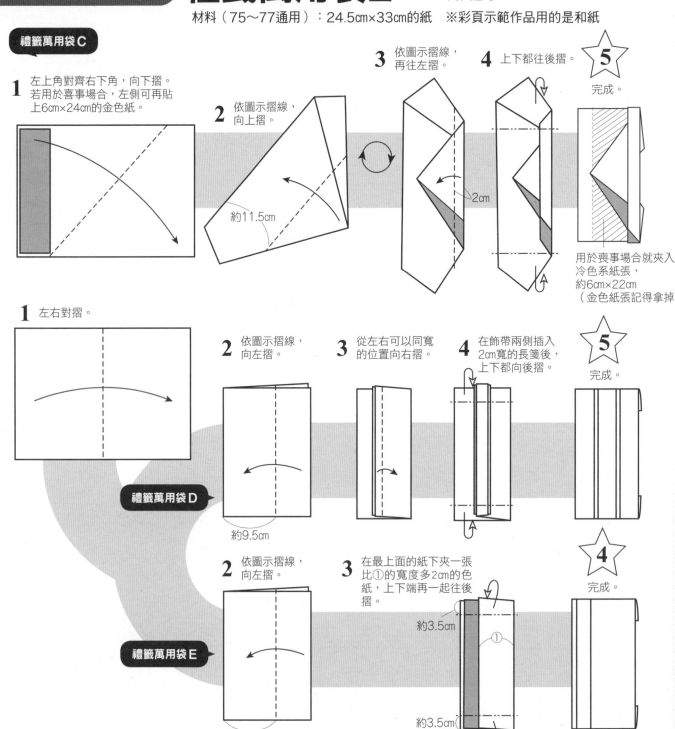

禮籤萬用袋C

1 左上角對齊右下角，向下摺。
若用於喜事場合，左側可再貼
上6cm×24cm的金色紙。

2 依圖示摺線，
向上摺。

約11.5cm

3 依圖示摺線，
再往左摺。

2cm

4 上下都往後摺。

5 完成。

用於喪事場合就夾入
冷色系紙張，
約6cm×22cm
（金色紙張記得拿掉

1 左右對摺。

2 依圖示摺線，
向左摺。

約9.5cm

3 從左右可以同寬
的位置向右摺。

4 在飾帶兩側插入
2cm寬的長籤後，
上下都向後摺。

5 完成。

禮籤萬用袋D

2 依圖示摺線，
向左摺。

約9.5cm

3 在最上面的紙下夾一張
比①的寬度多2cm的色
紙，上下端再一起往後
摺。

約3.5cm

①

約3.5cm

4 完成。

禮籤萬用袋E

鍋墊 —— 傳統摺紙

材料：12cm×8cm的紙19～31張　※用明信片（15cm×10cm）摺也可以。

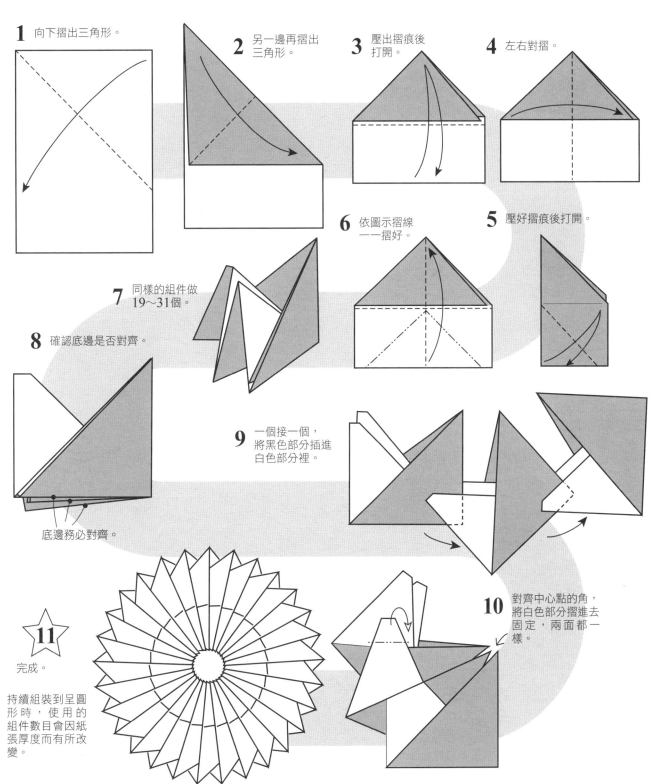

1 向下摺出三角形。

2 另一邊再摺出三角形。

3 壓出摺痕後打開。

4 左右對摺。

5 壓好摺痕後打開。

6 依圖示摺線一一摺好。

7 同樣的組件做19～31個。

8 確認底邊是否對齊。

底邊務必對齊。

9 一個接一個，將黑色部分插進白色部分裡。

10 對齊中心點的角，將白色部分摺進去固定，兩面都一樣。

11 完成。

持續組裝到呈圓形時，使用的組件數目會因紙張厚度而有所改變。

把手隔熱套 —— 傳統摺紙

材料：報紙

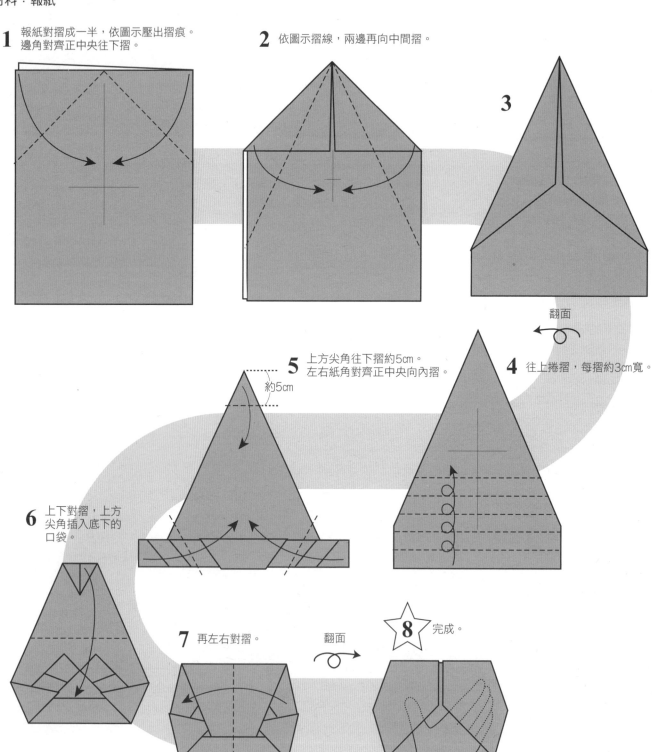

1 報紙對摺成一半，依圖示壓出摺痕。
邊角對齊正中央往下摺。

2 依圖示摺線，兩邊再向中間摺。

3

翻面

4 往上捲摺，每摺約3cm寬。

5 上方尖角往下摺約5cm。
左右紙角對齊正中央向內摺。

約5cm

6 上下對摺，上方
尖角插入底下的
口袋。

7 再左右對摺。

翻面

8 完成。

花形杯墊

花朵容器 —— 以上均為傳統摺紙的創意變化・岡田郁子

材料（80）：15cm×15cm的紙　材料（81）：25cm×25cm的紙

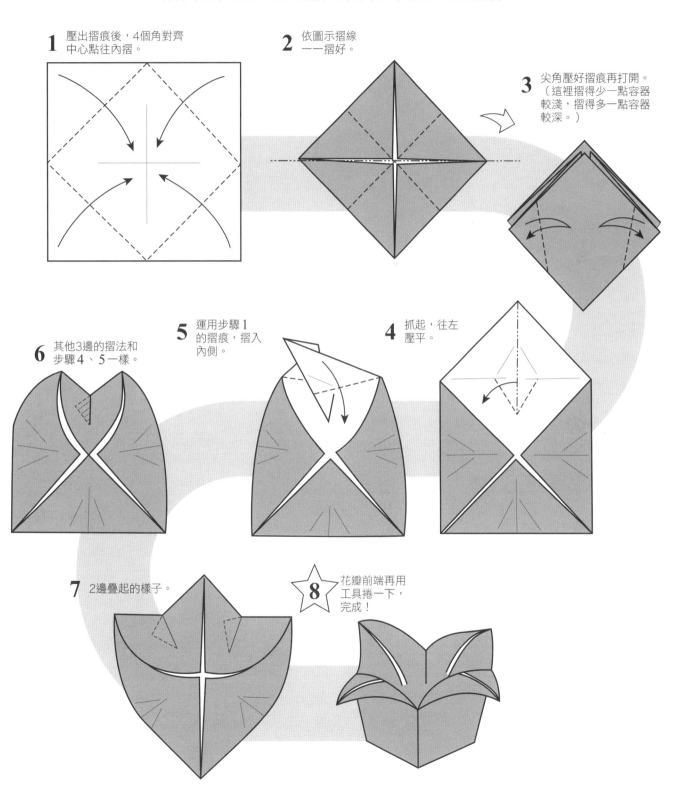

1 壓出摺痕後，4個角對齊中心點往內摺。

2 依圖示摺線一一摺好。

3 尖角壓好摺痕再打開。（這裡摺得少一點容器較淺，摺得多一點容器較深。）

4 抓起，往左壓平。

5 運用步驟1的摺痕，摺入內側。

6 其他3邊的摺法和步驟4、5一樣。

7 2邊疊起的樣子。

8 花瓣前端再用工具捲一下，完成！

杯墊 —— 傳統摺紙的創意變化・岡田郁子

材料：15cm×15cm的紙 ※彩頁示範作品用的是摺紙用網眼布

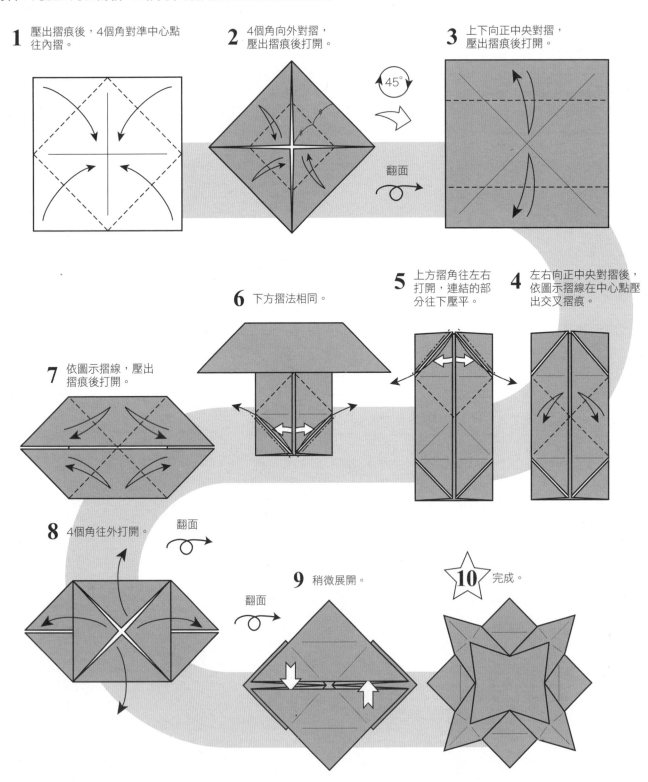

1 壓出摺痕後，4個角對準中心點往內摺。

2 4個角向外對摺，壓出摺痕後打開。

45°

翻面

3 上下向正中央對摺，壓出摺痕後打開。

6 下方摺法相同。

5 上方摺角往左右打開，連結的部分往下壓平。

4 左右向正中央對摺後，依圖示摺線在中心點壓出交叉摺痕。

7 依圖示摺線，壓出摺痕後打開。

8 4個角往外打開。

翻面

9 稍微展開。

翻面

10 完成。

祥鶴襯紙A —— 傳統摺紙的創意變化・岡田郁子

材料：13cm×19cm的紙

1 依圖示剪裁線剪開，左下剪掉。
右下再依摺線摺好。

※依比例（4：3）裁剪

剪掉

這部分摺鶴

2 內側1張翻面，連結的部分壓平。

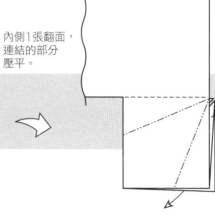

3 翻摺上面1張，連結的部分壓平。

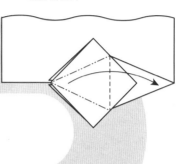

5 尖角都向內壓摺。

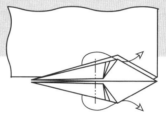

4 依圖示摺線，兩邊向中央摺。

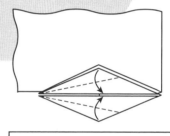

6 再向內壓摺做出鶴頭。

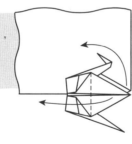

7 兩邊羽翼向左摺，讓它展開。

8 完成。

羽翼下方塗一些膠固定

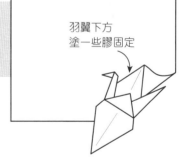

吉利鮑襯紙 —— 傳統摺紙

材料：15cm×15cm的紙

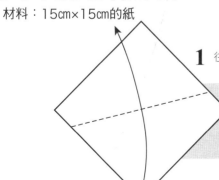

1 往上斜摺。

15°

2 依圖示摺線，斜斜地做階梯摺。

2cm

3 完成。

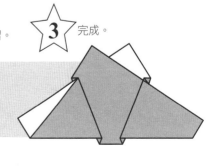

125

祥鶴襯紙B

祥鶴襯紙C

祥鶴襯紙D

—— 以上均為傳統摺紙

材料（85～87通用）：18cm×24cm的紙

1 摺出三角形。

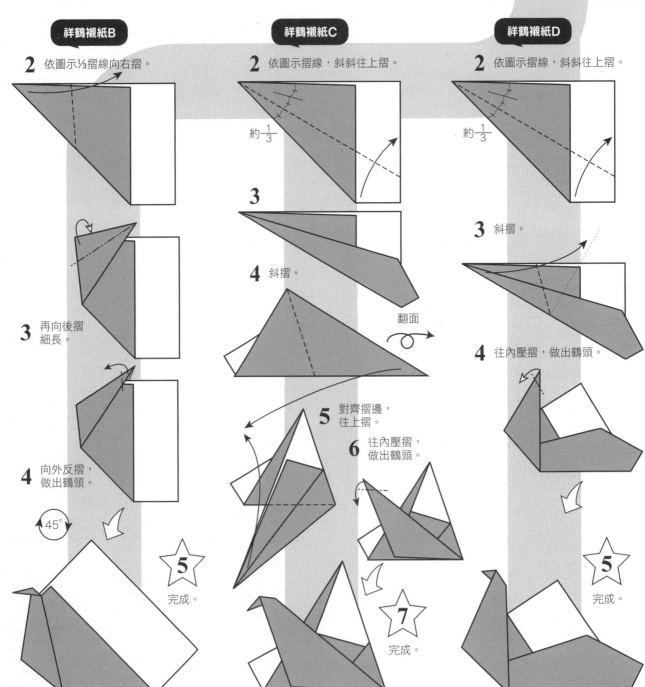

祥鶴襯紙B

2 依圖示⅓摺線向右摺。

3 再向後摺細長。

4 向外反摺，做出鶴頭。

45°

⭐5 完成。

祥鶴襯紙C

2 依圖示摺線，斜斜往上摺。

約⅓

3

4 斜摺。

翻面

5 對齊摺邊，往上摺。

6 往內壓摺，做出鶴頭。

⭐7 完成。

祥鶴襯紙D

2 依圖示摺線，斜斜往上摺。

約⅓

3 斜摺。

4 往內壓摺，做出鶴頭。

⭐5 完成。

狗狗筷架

梯形筷架

扇鶴筷架 —— 以上均是傳統摺紙的創意變化・岡田郁子

材料（90～92通用）：3.5cm×20cm的筷袋

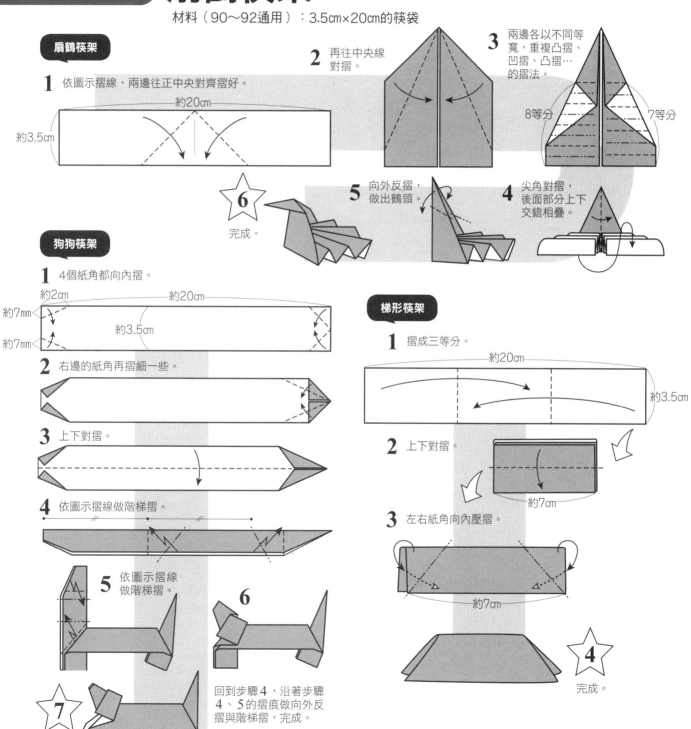

扇鶴筷架

1 依圖示摺線，兩邊往正中央對齊摺好。

約20cm
約3.5cm

2 再往中央線對摺。

3 兩邊各以不同等寬，重複凸摺、凹摺、凸摺…的摺法。

8等分　7等分

5 向外反摺，做出鶴頭。

4 尖角對摺，後面部分上下交錯相疊。

6 完成。

狗狗筷架

1 4個紙角都向內摺。

約2cm　約20cm
約7mm
約7mm　約3.5cm

2 右邊的紙角再摺細一些。

3 上下對摺。

4 依圖示摺線做階梯摺。

5 依圖示摺線做階梯摺。

6

7

回到步驟4，沿著步驟4、5的摺痕做向外反摺與階梯摺，完成。

梯形筷架

1 摺成三等分。

約20cm
約3.5cm

2 上下對摺。

約7cm

3 左右紙角向內壓摺。

約7cm

4 完成。

祥鶴獻瑞留言夾A —— 原創摺紙作品・岡田郁子

材料：18cm×18cm的紙

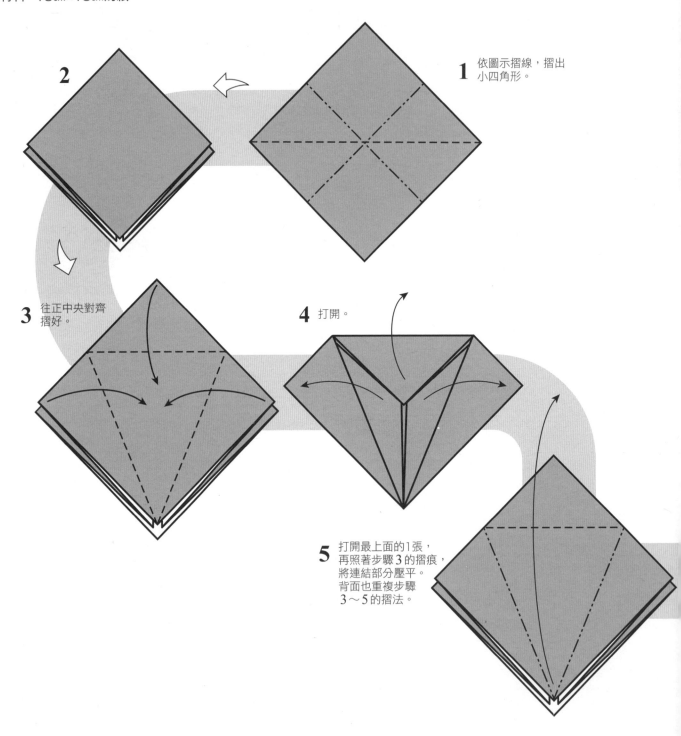

1 依圖示摺線，摺出小四角形。

2

3 往正中央對齊摺好。

4 打開。

5 打開最上面的1張，再照著步驟3的摺痕，將連結部分壓平。背面也重複步驟3～5的摺法。

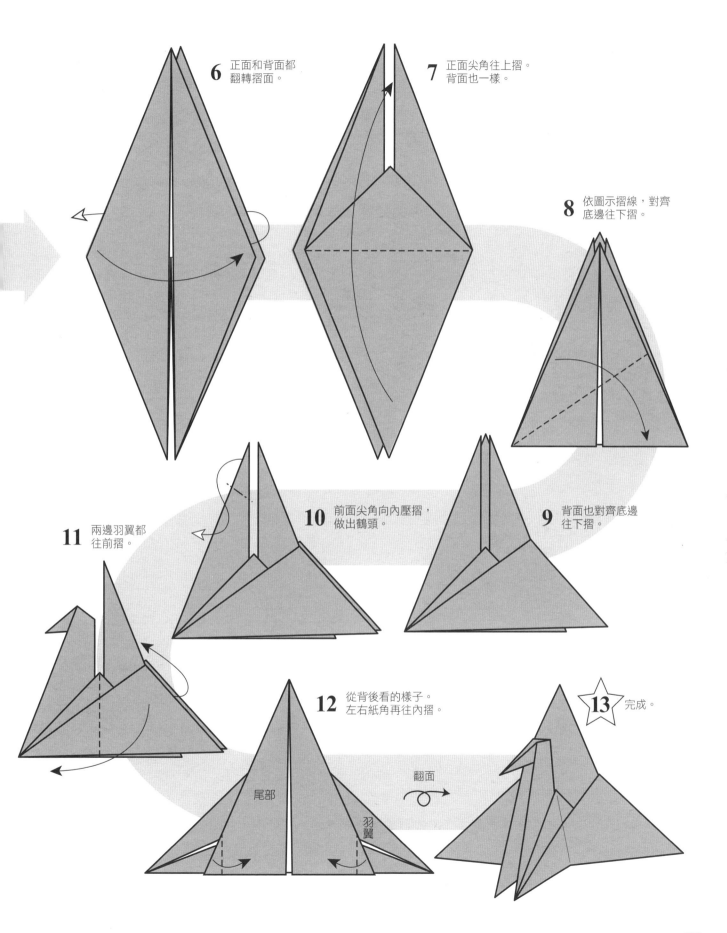

6 正面和背面都翻轉摺面。

7 正面尖角往上摺。背面也一樣。

8 依圖示摺線，對齊底邊往下摺。

9 背面也對齊底邊往下摺。

10 前面尖角向內壓摺，做出鶴頭。

11 兩邊羽翼都往前摺。

12 從背後看的樣子。左右紙角再往內摺。

尾部

羽翼

翻面

13 完成。

祥鶴獻瑞留言夾B —— 原創摺紙作品·岡田郁子

材料：18cm×18cm的紙

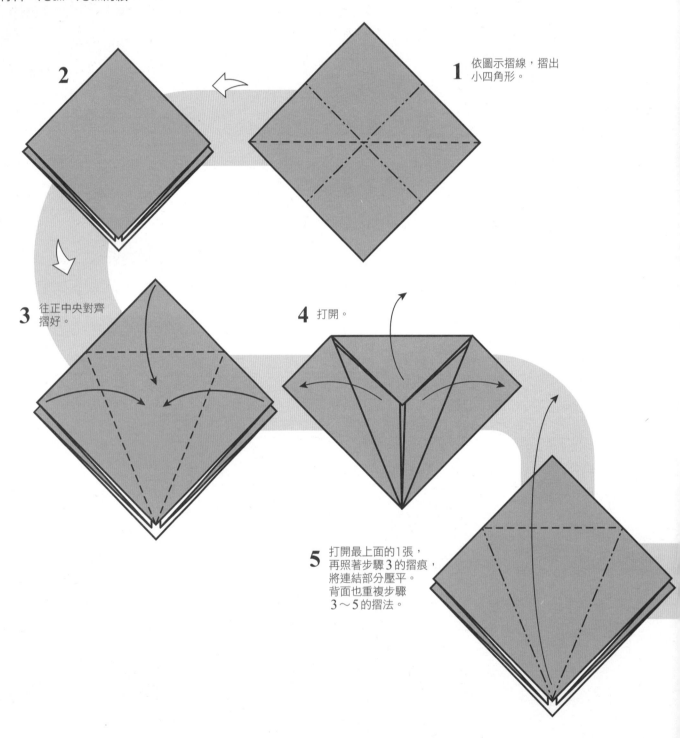

1 依圖示摺線，摺出小四角形。

2

3 往正中央對齊摺好。

4 打開。

5 打開最上面的1張，再照著步驟3的摺痕，將連結部分壓平。背面也重複步驟3～5的摺法。

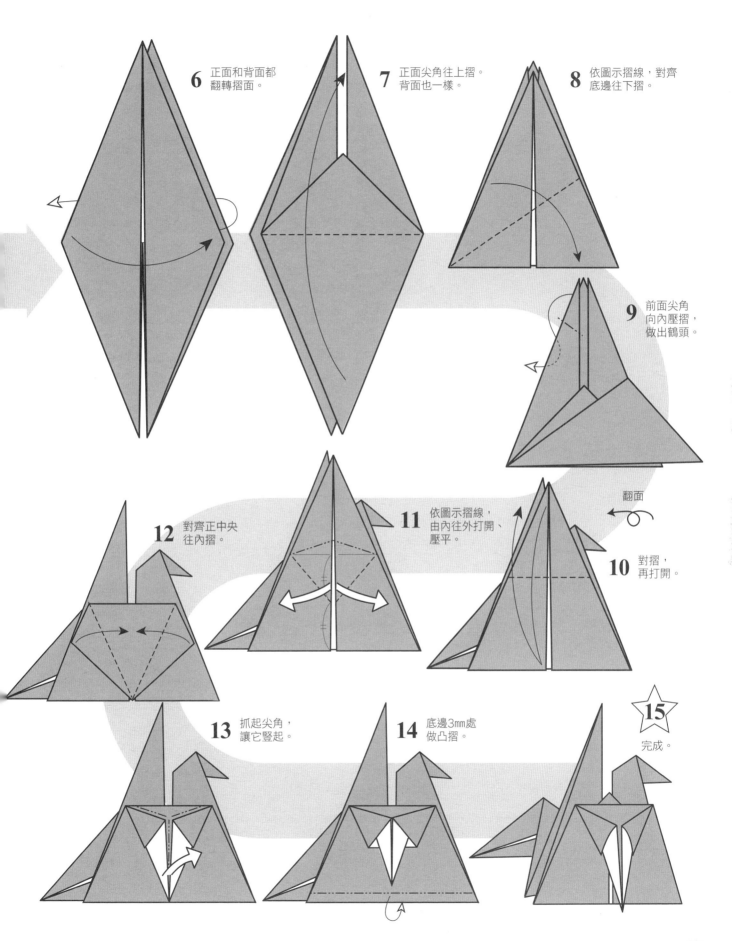

6 正面和背面都翻轉摺面。

7 正面尖角往上摺。背面也一樣。

8 依圖示摺線，對齊底邊往下摺。

9 前面尖角向內壓摺，做出鶴頭。

翻面

10 對摺，再打開。

11 依圖示摺線，由內往外打開、壓平。

12 對齊正中央往內摺。

13 抓起尖角，讓它豎起。

14 底邊3mm處做凸摺。

15 完成。

新年疊紙 ── 傳統摺紙的創意變化・麻生玲子

材料：15cm×15cm的紙

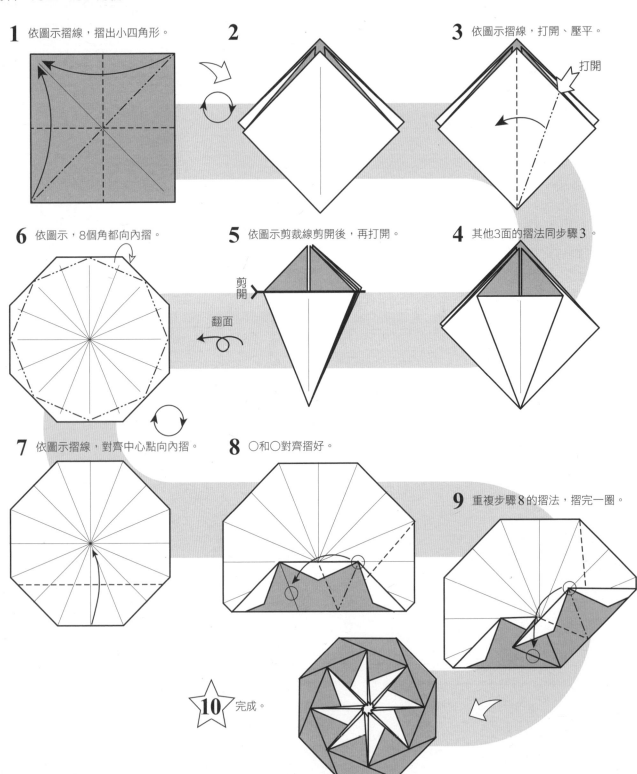

1 依圖示摺線，摺出小四角形。

2

3 依圖示摺線，打開、壓平。
打開

6 依圖示，8個角都向內摺。

翻面

5 依圖示剪裁線剪開後，再打開。
剪開

4 其他3面的摺法同步驟3。

7 依圖示摺線，對齊中心點向內摺。

8 ○和○對齊摺好。

9 重複步驟8的摺法，摺完一圈。

10 完成。

祥鶴筷架 —— 原創摺紙作品・麻生玲子

材料：15cm×7cm的紙

1 依圖示摺線，在下方摺出三角形。

2 依圖示摺線，抓起上面2個尖角，往正中央打開、壓平。

3 左邊尖角向外反摺，做出鶴頭。

向外反摺

4 鶴向下摺，上方的紙重複做凸摺和凹摺。
須和★同寬，一段一段摺。

★

5 對摺。

翻面

6 摺面外露的部分，2張重疊後摺起來固定。

7 完成。

翻面

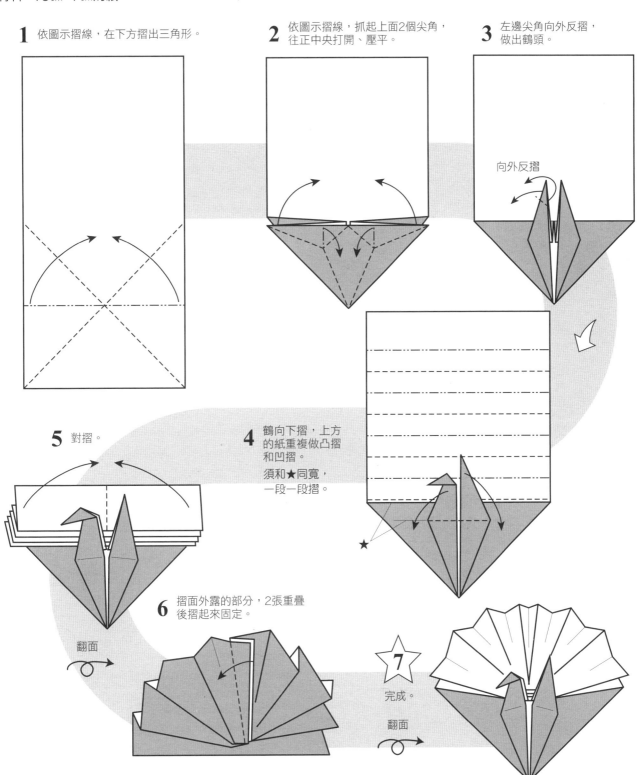

舞獅 —— 原創摺紙作品・麻生玲子

材料：8.5cm×8.5cm的紙（獅頭）7.5cm×7.5cm的紙（獅身A・獅身B）

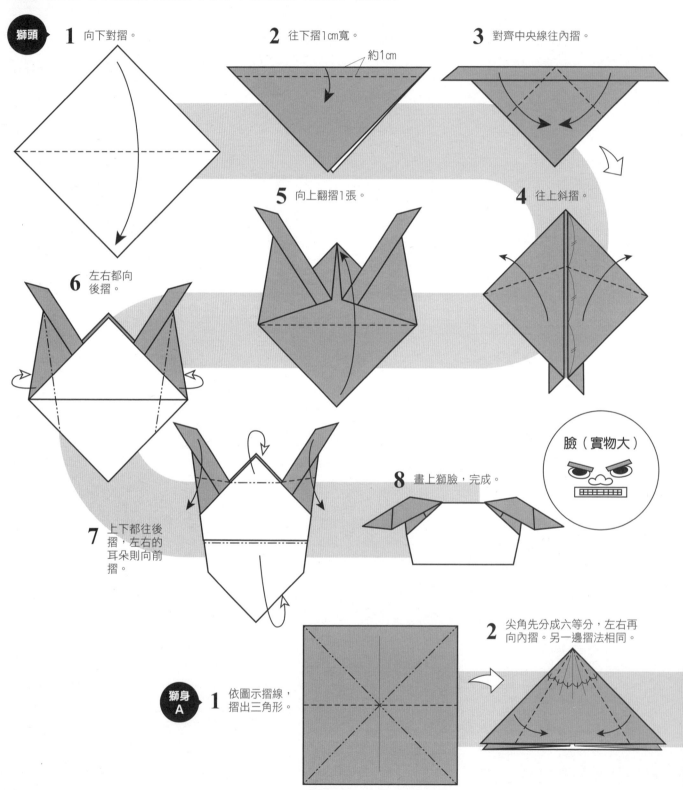

獅頭

1 向下對摺。

2 往下摺1cm寬。
約1cm

3 對齊中央線往內摺。

5 向上翻摺1張。

4 往上斜摺。

6 左右都向後摺。

臉（實物大）

8 畫上獅臉，完成。

7 上下都往後摺，左右的耳朵則向前摺。

獅身A

1 依圖示摺線，摺出三角形。

2 尖角先分成六等分，左右再向內摺。另一邊摺法相同。

獅身 B

1 4邊都向內摺5mm。

5mm

2 向下對摺。

3 左右對摺，壓出摺痕再打開。

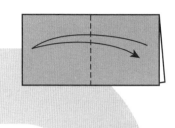

6 以步驟3和5的摺痕做階梯摺，並向外反摺。

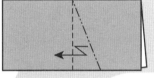

5 以步驟4的摺痕為基準，壓出摺痕再打開。

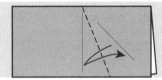

4 右邊對齊中央線，壓出摺痕再打開。

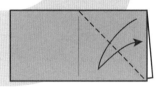

7

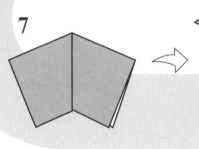

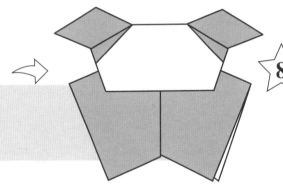

8 戴上獅頭，完成。

3 下方4個三角形向上摺。

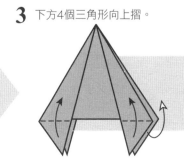

4

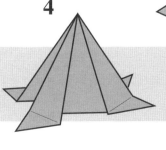

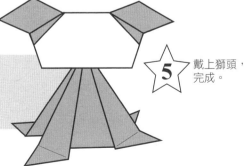

5 戴上獅頭，完成。

雛人偶疊紙 —— 傳統摺紙的創意變化・麻生玲子

材料：15cm×15cm色紙（白・金・綠・粉紅）各1張　※彩頁示範作品用的是和紙

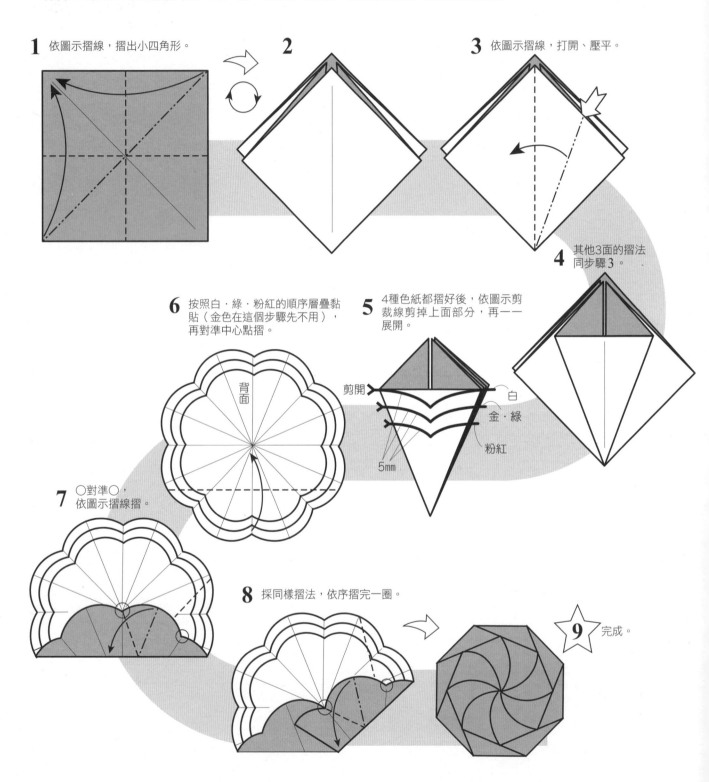

1 依圖示摺線，摺出小四角形。

2

3 依圖示摺線，打開、壓平。

4 其他3面的摺法同步驟3。

5 4種色紙都摺好後，依圖示剪裁線剪掉上面部分，再一一展開。

剪開

白
金・綠
粉紅

5mm

6 按照白・綠・粉紅的順序層疊黏貼（金色在這個步驟先不用），再對準中心點摺。

背面

7 ○對準○，依圖示摺線摺。

8 採同樣摺法，依序摺完一圈。

9 完成。

雛人偶 —— 傳統摺紙的創意變化·麻生玲子

材料：7.5cm×7.5cm的紙2張　裝飾用紙（黑·金·茶色）些許

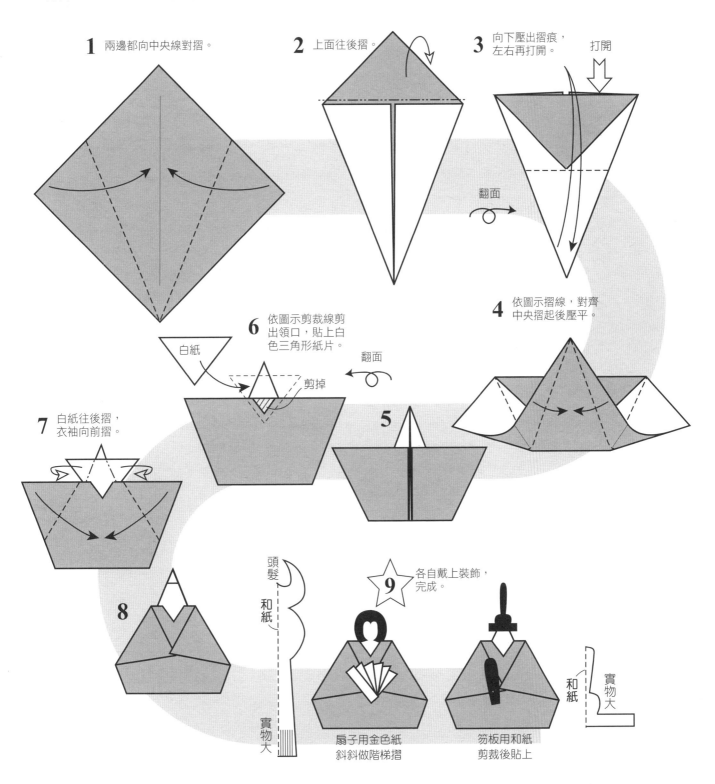

1 兩邊都向中央線對摺。

2 上面往後摺。

3 向下壓出摺痕，左右再打開。　打開
翻面

4 依圖示摺線，對齊中央摺起後壓平。

6 依圖示剪裁線剪出領口，貼上白色三角形紙片。　白紙　剪掉　翻面

5

7 白紙往後摺，衣袖向前摺。

8

9 各自戴上裝飾，完成。

頭髮　和紙　實物大

扇子用金色紙斜斜做階梯摺

笏板用和紙剪裁後貼上

和紙　實物大

桃花筷架 —— 傳統摺紙的創意變化・麻生玲子

材料：4cm×4cm的紙　※彩頁示範作品用的是和紙

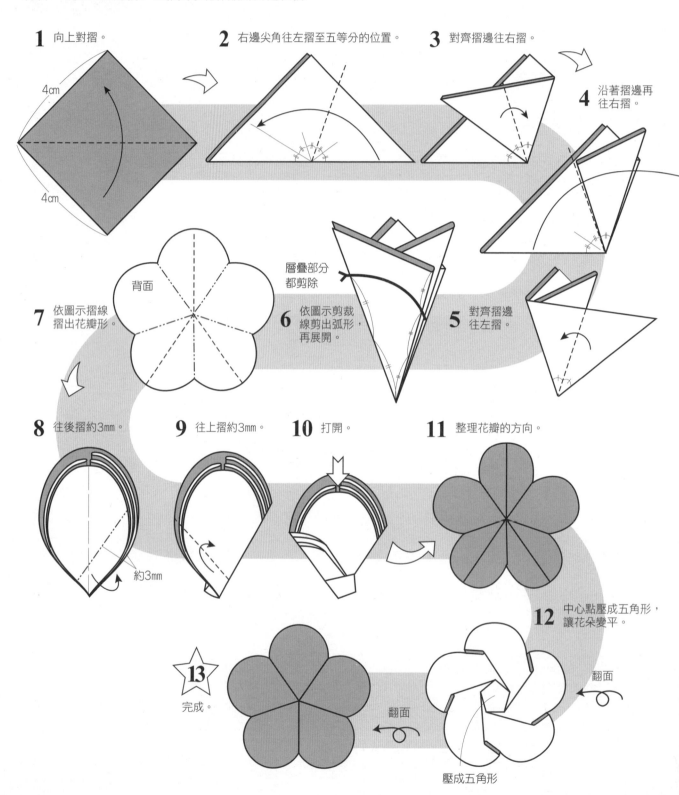

1 向上對摺。

4cm
4cm

2 右邊尖角往左摺至五等分的位置。

3 對齊摺邊往右摺。

4 沿著摺邊再往右摺。

5 對齊摺邊往左摺。

6 依圖示剪裁線剪出弧形，再展開。

層疊部分都剪除

7 依圖示摺線摺出花瓣形。

背面

8 往後摺約3mm。

約3mm

9 往上摺約3mm。

10 打開。

11 整理花瓣的方向。

12 中心點壓成五角形，讓花朵變平。

翻面

壓成五角形

翻面

13 完成。

端午疊紙 —— 傳統摺紙的創意變化・麻生玲子

材料：15cm×15cm的紙　※彩頁示範作品用的是和紙

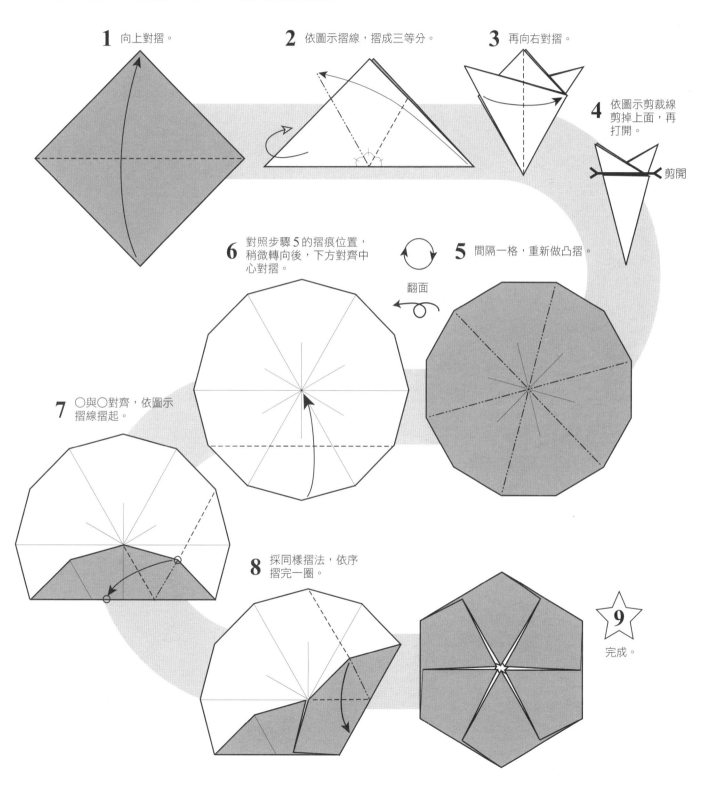

1 向上對摺。

2 依圖示摺線，摺成三等分。

3 再向右對摺。

4 依圖示剪裁線剪掉上面，再打開。

剪開

5 間隔一格，重新做凸摺。

翻面

6 對照步驟5的摺痕位置，稍微轉向後，下方對齊中心對摺。

7 ○與○對齊，依圖示摺線摺起。

8 採同樣摺法，依序摺完一圈。

9 完成。

武士頭盔 —— 傳統摺紙的創意變化・麻生玲子

材料：10cm×10cm的紙

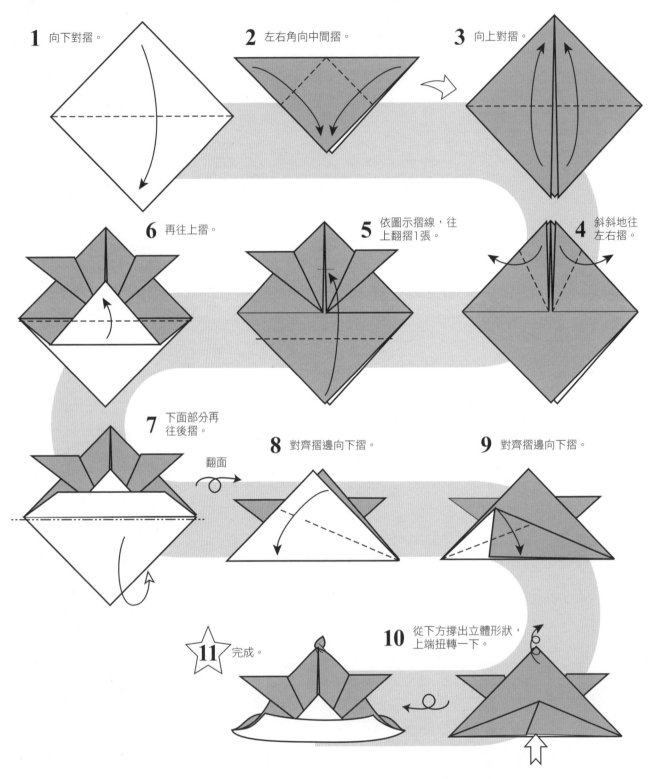

1 向下對摺。

2 左右角向中間摺。

3 向上對摺。

4 斜斜地往左右摺。

5 依圖示摺線，往上翻摺1張。

6 再往上摺。

7 下面部分再往後摺。

翻面

8 對齊摺邊向下摺。

9 對齊摺邊向下摺。

10 從下方撐出立體形狀，上端扭轉一下。

11 完成。

餐巾摺王冠 —— 傳統摺紙

材料：45cm×45cm的餐巾

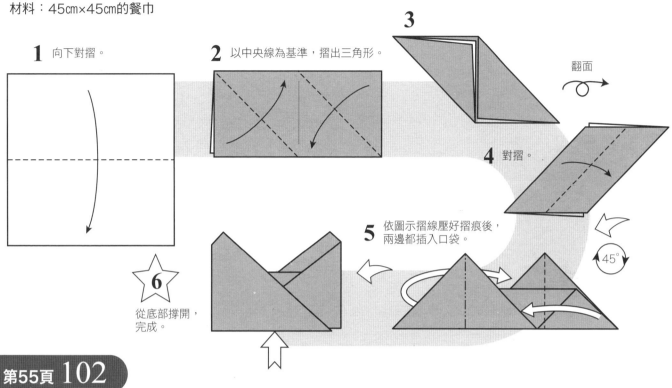

1 向下對摺。

2 以中央線為基準，摺出三角形。

3

翻面

4 對摺。

45°

5 依圖示摺線壓好摺痕後，兩邊都插入口袋。

6 從底部撐開，完成。

餐巾摺夏蟬 —— 傳統摺紙的創意變化・岡田郁子

材料：45cm×45cm的餐巾

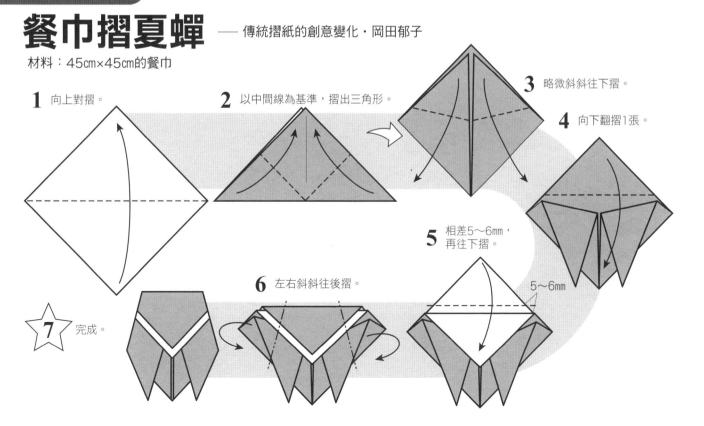

1 向上對摺。

2 以中間線為基準，摺出三角形。

3 略微斜斜往下摺。

4 向下翻摺1張。

5 相差5～6mm，再往下摺。

5～6mm

6 左右斜斜往後摺。

7 完成。

流星 —— 原創摺紙作品・麻生玲子

材料：2.5cm×2.5cm的紙2張（星A、星B）　5cm×5cm的紙（流星）

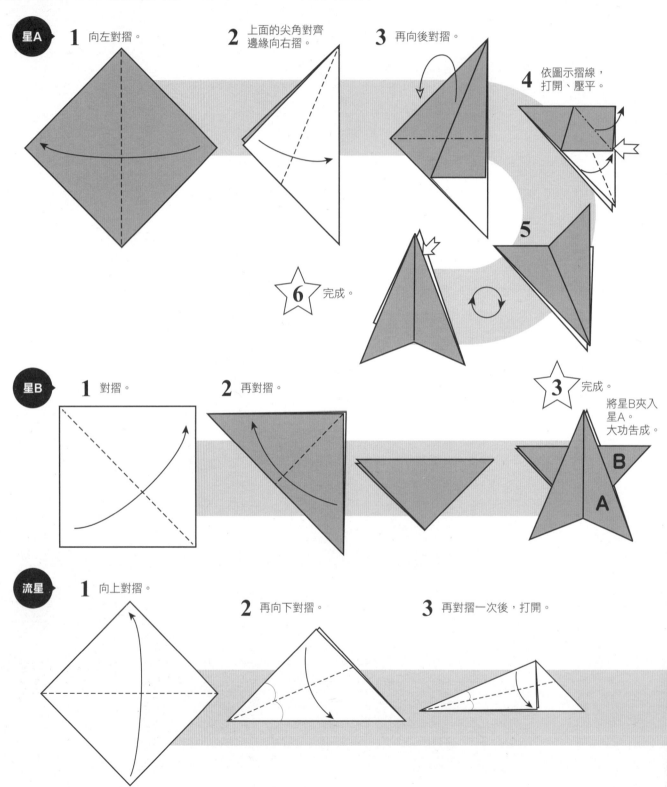

星A

1 向左對摺。

2 上面的尖角對齊邊緣向右摺。

3 再向後對摺。

4 依圖示摺線，打開、壓平。

5

6 完成。

星B

1 對摺。

2 再對摺。

3 完成。

將星B夾入星A。大功告成。

B
A

流星

1 向上對摺。

2 再向下對摺。

3 再對摺一次後，打開。

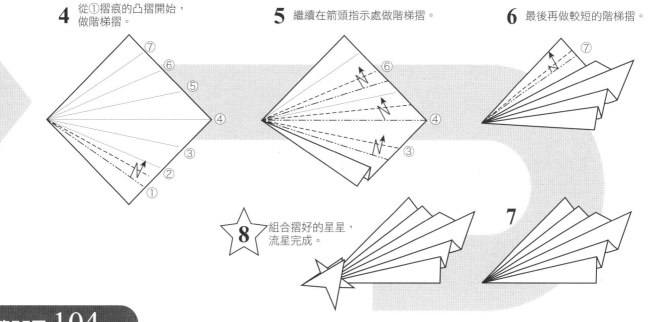

4 從①摺痕的凸摺開始，做階梯摺。

5 繼續在箭頭指示處做階梯摺。

6 最後再做較短的階梯摺。

7

8 組合摺好的星星，流星完成。

第55頁 104

七夕疊紙 —— 原創摺紙作品·麻生玲子

材料：15cm×15cm的紙

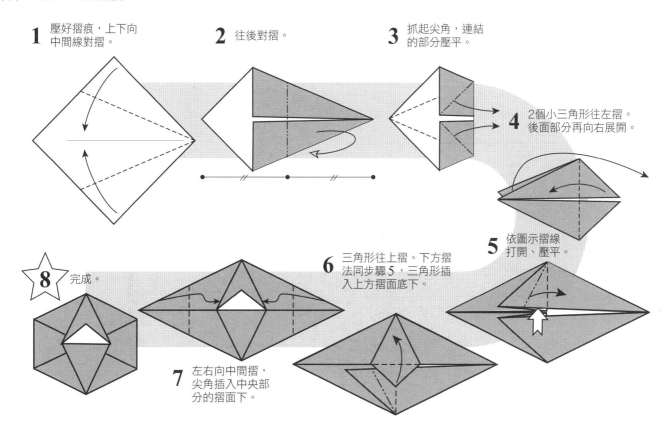

1 壓好摺痕，上下向中間線對摺。

2 往後對摺。

3 抓起尖角，連結的部分壓平。

4 2個小三角形往左摺。後面部分再向右展開。

5 依圖示摺線打開、壓平。

6 三角形往上摺。下方摺法同步驟5，三角形插入上方摺面底下。

7 左右向中間摺，尖角插入中央部分的摺面下。

8 完成。

餐巾摺天鵝 —— 傳統摺紙

材料：45cm×45cm的餐巾

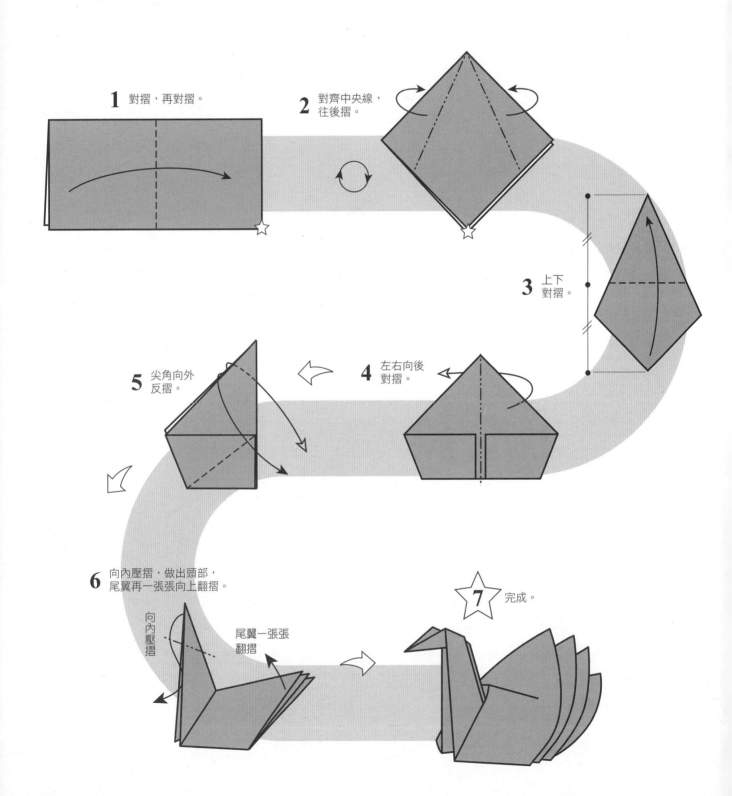

1 對摺，再對摺。

2 對齊中央線，
往後摺。

3 上下
對摺。

4 左右向後
對摺。

5 尖角向外
反摺。

6 向內壓摺，做出頭部，
尾翼再一張張向上翻摺。

向內壓摺

尾翼一張張
翻摺

7 完成。

餐巾摺壽龜 —— 傳統摺法的創意變化・岡田郁子

材料：45cm×45cm的餐巾

1 依圖示摺線摺出三角形。

2 2張一起，對齊中央往上摺。

3 上面1張往下稍微斜摺。

4 第2張往外斜摺。

5 左右向內摺，上面尖角做階梯摺。

翻面

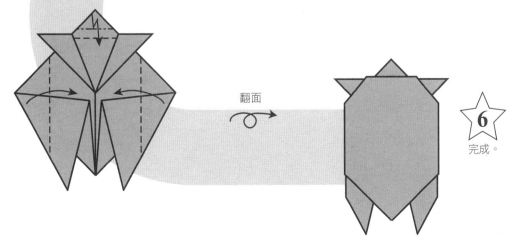

6 完成。

賞月疊紙 —— 原創摺紙作品・麻生玲子

材料：15cm×15cm的紙

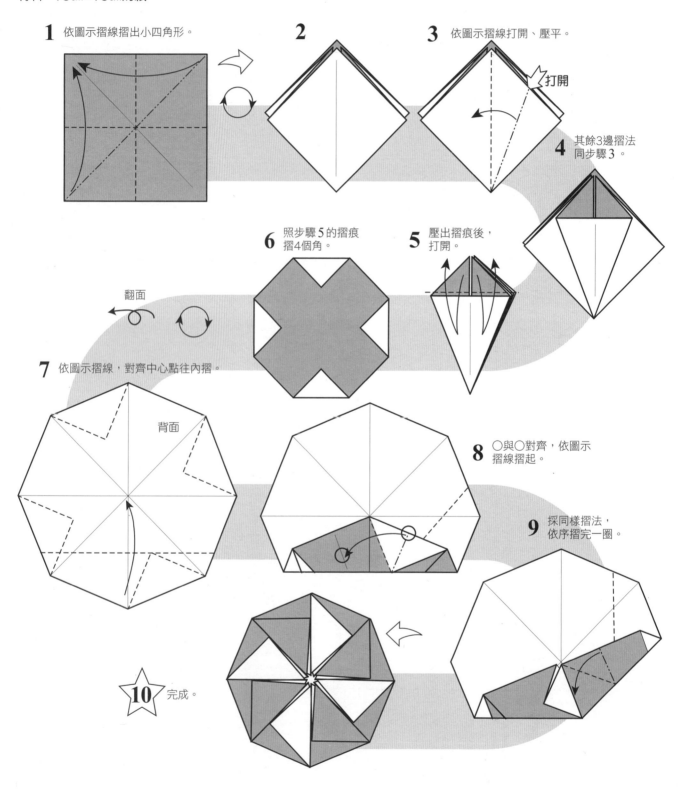

1 依圖示摺線摺出小四角形。

2

3 依圖示摺線打開、壓平。

打開

4 其餘3邊摺法同步驟3。

6 照步驟5的摺痕摺4個角。

5 壓出摺痕後，打開。

翻面

7 依圖示摺線，對齊中心點往內摺。

背面

8 ○與○對齊，依圖示摺線摺起。

9 採同樣摺法，依序摺完一圈。

10 完成。

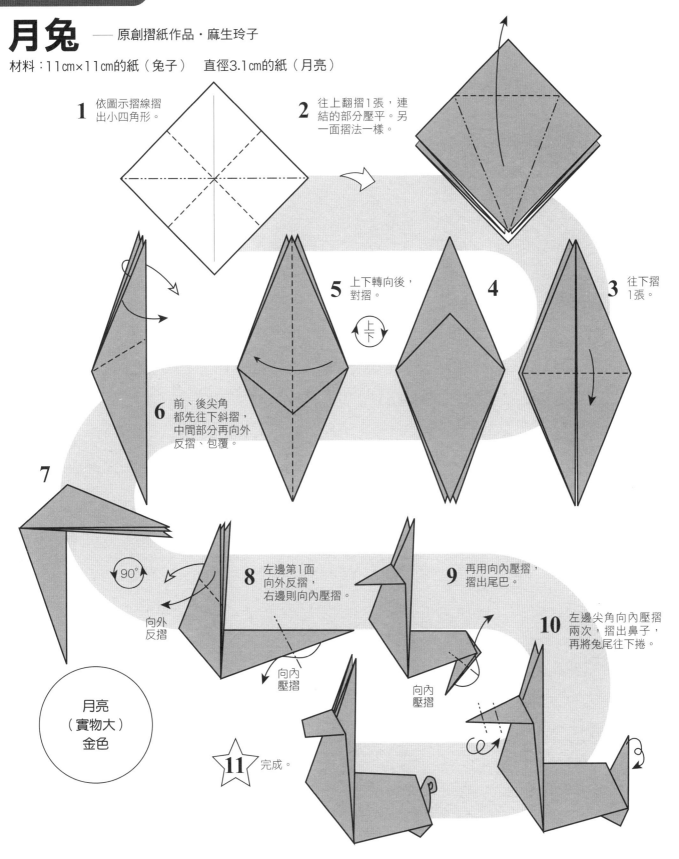

月兔 —— 原創摺紙作品・麻生玲子

材料：11cm×11cm的紙（兔子）　直徑3.1cm的紙（月亮）

1 依圖示摺線摺出小四角形。

2 往上翻摺1張，連結的部分壓平。另一面摺法一樣。

3 往下摺1張。

4

5 上下轉向後，對摺。

上
下

6 前、後尖角都先往下斜摺，中間部分再向外反摺、包覆。

7

90°

向外反摺

8 左邊第1面向外反摺，右邊則向內壓摺。

向內壓摺

月亮
（實物大）
金色

9 再用向內壓摺，摺出尾巴。

向內壓摺

10 左邊尖角向內壓摺兩次，摺出鼻子，再將兔尾往下捲。

11 完成。

日本原著工作人員

編輯／浜口健太、丸山亮平

書衣、封面設計／いながきじゅんこ

責任編輯／福田佳亮

發行人／內藤朗

國家圖書館出版品預行編目資料

實用摺紙百科 / Boutique社編集部；施凡譯.
-- 初刷. --新北市：漢欣文化, 2020.03
152面；26x21公分.一（愛摺紙；20）
譯自：折って使える！実用折り紙百科
ISBN 978-957-686-789-7（平裝）

1. 摺紙

972.1　　　　　　　　　　109001185

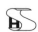

有著作權・侵害必究　　　　　　定價350元

愛摺紙 20

實用摺紙百科

編　　著 / Boutique社編集部

譯　　者 / 施凡

出　版　者 / 漢欣文化事業有限公司

地　　址 / 新北市板橋區板新路206號3樓

電　　話 / 02-8953-9611

傳　　真 / 02-8952-4084

郵 撥 帳 號 / 05837599 漢欣文化事業有限公司

電 子 郵 件 / hsbookse@gmail.com

初 版 一 刷 / 2020年3月